教養

교양
그
림

일러두기

외래어 표기는 국립국어원 규정을 따르는 것을 원칙으로 했으나
용례가 굳어진 경우에는 통용되는 표기를 따랐습니다.

각 작품에는 작품명, 제작 방법, 실물 크기, 제작 연도, 소장처를 기재했으나
정확하지 않은 정보는 기재하지 않았습니다.

이 도서의 국립중앙도서관 출판시도서목록(CIP)은
서지정보유통지원시스템 홈페이지(http://seoji.nl.go.kr)와
국가자료공동목록시스템(http://www.nl.go.kr/kolisnet)에서 이용하실 수 있습니다.
(CIP제어번호: CIP2016016111)

教養

# 교양 그림

아
는
**그
림**
몰
랐
던
**이
야
기**

그림으로 마음을 치유하는 **예술 테라피스트**
**유경희** 지음

*design* **house**

# 그림 한 점으로도 충분히 감동적인 삶

예술은 자연을 형이상학적으로 보충하는 것이다.

-프리드리히 니체-

모든 그림은 사랑의 단상이다. 사랑 없는 그림은 없다. 그러기에 그림과 더불어 산다는 것은 어떤 삶보다 축복이다. 그림은 어쩔 수 없이 환상이고, 환상은 삶을 경이롭고 풍성하게 건너게 해주기 때문이다. 정말이지 우리는 예술에 의해서만 자신 속으로 깊이 들어갈 수 있고, 자신으로부터 멀리 달아날 수도 있다. 이를 통해 내가 어떤 사람인지 알고 내 안의 무수한 타자들을 만나게 된다. 더불어 타인들이 어떤 상상을 하는지, 무엇을 추구하는지에 대해서도 조금씩 알게 된다. 이것은 참 세계적이며 우주적인 통찰이다.

아직도 그림을 보면 심장이 쿵쾅거리고, 설레고, 움찔하고, 소름이 돋고, 갈증이 나고, 세포가 터질 것 같고, 녹아내릴 것 같고, 머리카락이 쭈뼛 서고, 혓바닥이 꼬이고, 왈칵 눈물이 나온다. 그림에 대한 이 어마어마한 짝사랑을 끝낼 생각이 나는 없다. 그림은 날 시원과 근원과 본향으로 이끌기 때문이다. 그 속에서 자유롭고, 살고 싶고, 모험을 얻고, 활기를 얻고, 감각을 얻는다. 단언컨대 이보다 더 나를 매혹하는 대상은 없다. 그렇지만 진정 내가 원하는 것은 그림과 살되, 그림에 대해 더 이상 쓰지 않는 것이다. 아니 더 이상 쓸 필요가 없는 세상에 사는 것이다. 각자의 방식대로 훌륭하게 그림과 소통하는 세상이 온다면 말이다. 그 이상 더 깊은 기쁨은 없을 것 같다.

교양은 영어로는 culture다. culture는 cultivate 즉 '경작하다'라는 뜻에서 왔다. 그렇듯이 교양이란 갈고 닦지 않으면 안 된다. 그만큼 애쓰고 노력하고 훈련해야 한다는 뜻이다. 그림에 있어서 교양이란 무엇일까? 아마도 자기 나름의 취향taste이 생긴다는 말일 것이다. 더욱이 미적 취향이란 많이 보고, 깊이 읽고, 적당히 사 보는 일과 관련된다. 사실 사 보는 것만큼 그림 보는 실력을 크게 향상시켜주는 것도 없다. 그래서 지인들에게 작은 드로잉이라도 사 봐야 한다고 자주 권한다.

이 책은 일주일에 한 점씩, 내 안의 미지의 존재에게 들려주고 싶었던 그림 이야기를 중심으로 구성되었다. 먼저 내가 평소에 꽂혀 있던 그림들, 매료되었던 화가들, 도발적인 발상들, 색다른 에피소드가 있는 그림들로 꾸몄다. 한 점의 그림을 이해하기 위해 내가 잘 쓰는 방법론, 즉 미술사적인 상식적 정보보다는 화가의 심리와 그림의 메타포와 메시지에 중점을 두었다. 따라서 짧은 글임에도 불구하고 그림과 작가에 대한 심리, 인간관계, 존재방식 등이 알차게 드러난다.

어쩌면 이 글들은 그림과 내가 접속한 지점에서 태어난, 묘연한 기대와 투명한 환영이 만난 결과물 같은 것이다. 무엇보다 나는 이 그림들이 감동할 힘과 삶에 대한 호기심을 잃어버린 사람들에게 단순하고도 강력한 메신저

역할을 했으면 좋겠다. 더불어 다른 예술이 갖지 못한 그림만의 덕목인 감각의 회복이라는 지점을 되찾으면 좋겠다.

그림이야말로 영혼이 물질화된 가장 드라마틱한 연금술이다. 이 사건은 마법이고 기적이다. 당신 삶에도 이런 환상적인 모멘텀이 올 것이다. 하루 한 점 그림을 만지고 그림을 생각하고 그림을 바라보라. 그것만으로 당신의 삶은 충분히 아름답다. 미학적인 인간, 그것이 이 책이 꾸는 꿈이다.

아직도 한 점의 그림에 온전히 정복당하길 꿈꾸며

유경희

# Contents

1

# 알려진
# 예술가의

# 알려지지
# 않은
# 이야기

# 마네의 그림 홍정법

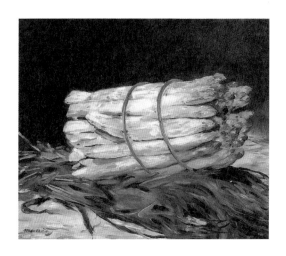

에두아르 마네, '아스파라거스 다발'
캔버스에 오일, 55×46cm, 1880, 발라프 리하르츠 미술관

그림 그 자체보다 그림에 얽힌 에피소드를 통해 작가를 반추하는 일은 그림 보는 재미를 배가시킨다. 오늘날처럼 예술가에 대한 에피소드가 사라진 세상에서는 더욱더 그런 스토리가 그리워진다. '풀밭 위의 점심Le Déjeuner sur L'herbe'과 '올랭피아Olympia'로 유명한 에두아르 마네Édouard Manet, 1832~1883가 그린 아스파라거스에 얽힌 에피소드가 꼭 그렇다.

어느 날 한 컬렉터가 마네의 '아스파라거스 다발Une Botte D'asperges' 그림을 사갔다. 그런데 그 컬렉터는 그림이 너무 마음에 든다며 200프랑을 더 얹어주었다. 모두 깎으려고만 하는 세상에서 그림이 좋다고 기분 좋게 웃돈을 얹어주다니 참으로 희안한 일이 아닌가! 이럴 때 수집가는 예술가보다 한 수 위인 예술가가 된다.

그러자 마네는 아스파라거스 한 줄기만 있는 그림을 따로 그려 보내면서 "선생님이 사 가신 그림에서 한 줄기가 빠졌습니다"라고 적은 쪽지를 함께 보냈다. 이로써 우리는 컬렉터보다 탁월한 비즈니스 감각을 지닌 예술가의 탄생을 보게 된다. 마네는 종종 관심과 애정을 담아 지인들에게 이런 식으로 선물을 많이 했다. 그 속에는 항상 유머러스한 농담이나 애정과 배려심의 증표들이 담겨 있었다. 이런 유머와 위트에 근간을 둔 예술적 천재성과 품위 있는 사교성 덕분에 마네 주변에는 추종자가 들끓었다.

이 작품은 구도와 소재 면에서 17세기 네덜란드 정물화와 유사하지만 기법적으로는 전혀 다른 면모를 보여준다. 마네의 아스파라거스는 그만의 성급하고 즉흥적이면서 자유롭고 순수한 붓 터치를 느끼게 한다. 이렇게 만들어진 그의 그림은 어쩐지 좀 허술하고 미완성으로 보인다. 그러나 죽은 자연, 움직이지 않는 자연이라는 정물화 특유의 정제된 느낌보다는 왠지 생기발랄한 아우라가 시선을 끈다.

"이것은 다른 작품 속의 모티프들처럼 정지된 생물이 아니다. 혹 비록 그것이 정지해 있다고 할지라도, 당시에는 생기가 넘쳤을 것"이라는 조르주 바타유의 언급만큼 이 작품의 가치를 잘 설명해주는 말은 없다.

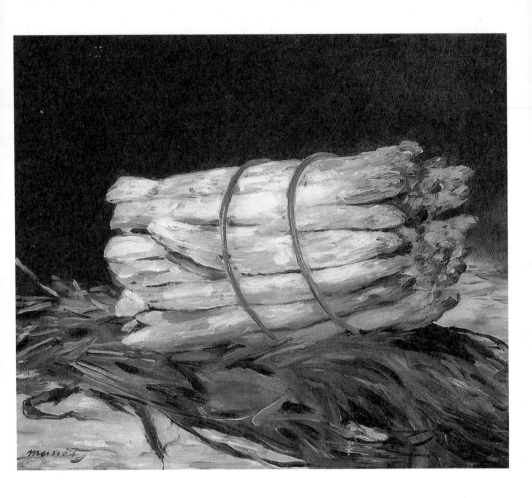

# 마티스의 이유 있는 변신

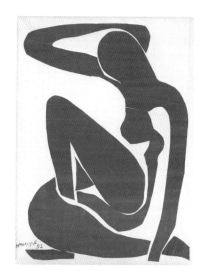

앙리 마티스, '푸른 누드'
콜라주, 88.9×116.2cm, 1952, 조르주 퐁피두 센터

법조계에 몸담고 있던 앙리 마티스Henri Matisse, 1869~1954가 화가가 된 것은 순전히 질병 때문이었다. 충수염을 앓고 그 합병증으로 1년간 쉬어야 했던 마티스는 병상의 지루함을 달래기 위해 기분 전환용으로 그림을 그렸는데, 그것을 계기로 그만 미술의 매력에 푹 빠져버렸다. 그는 그림을 통해 자신의 평범한 삶에 결핍된 어떤 강력한 힘을 느꼈노라고 토로했다. 그것은 바로 어린아이처럼 자발적인 창조적 충동이었다!

마티스는 말년에 또 한 번의 장애를 입고 새로운 실험에 도전하기에 이른다. 기관지염을 치료하러 갔던 프랑스 남부의 니스는 빛과 색채에 대한 그의 풍부한 감수성을 더욱 진화시켰고 그곳에 더 오래 머물게 했다. 그런데 니스에서 일흔을 넘긴 마티스는 다시 결장암에 걸렸다. 다행히 수술을 받아 생명은 건졌으나 상처가 감염되어 탈장이 생겨버렸고 결국 그는 남은 생애 13년 동안 거의 침대에 묶여 지내는 신세가 되었다.

그때 마티스가 발견한 작업이 바로 '종이 오리기 cut out'이다. '푸른 누드Nu bleu II' 같은 종이로 붙여 만든 그 단순하고 강렬한 작품들이 그의 말년에 이루어진 것이라니! 만년의 대가는 붓질 하나로도 예술의 본질을 드러낼 수 있다더니 과연 옳은 말이었다. 마티스의 오리기 작업은 제한된 신체 상태가 그만의 예술적 수단을 요구하게 되자

어쩔 수 없이 만들어진 양식일지도 모른다. 하지만 다재다능하며 왕성한 상상력을 지녔던 그는 그런 위기조차 연금술적으로 활용했다.

마티스는 이 작품의 색채와 유희적인 경쾌함이 사람들에게 희망을 줄 수 있다고 생각했다. 즉 병으로 고통받는 친구들이 침대 주변에 자기 그림을 걸어둘 만큼 작품에 쓰인 색이 건강하게 빛난다고 믿었던 것! 자신이 만든 작품의 치유력에 대해 확신하면서 침대 위에서 종이를 오려 붙이는 늙은 마티스만큼 사랑스러운 존재를 나는 본 적이 없다.

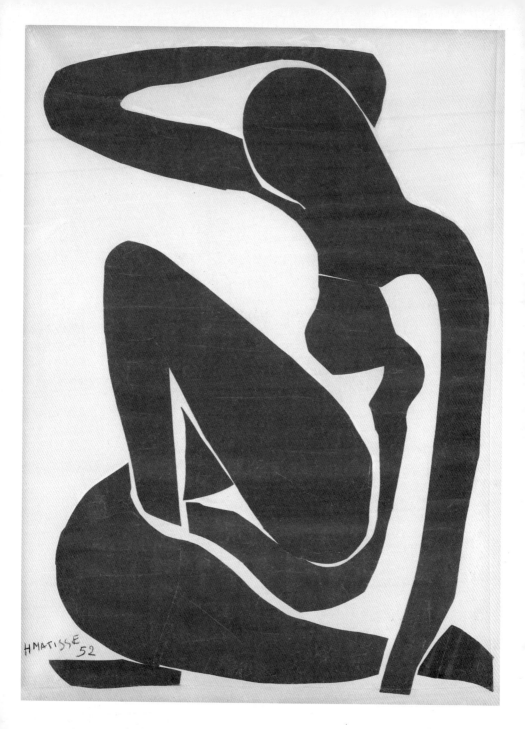

# 렘브란트의 이상한 자화상

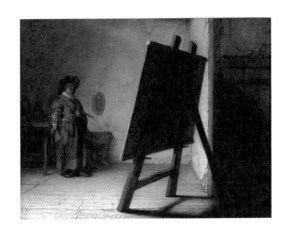

렘브란트 판 레인, '아틀리에의 화가'
패널에 오일, 31.7 x 24.8cm, 1626~1628, 보스턴 미술관

소박한 실내 구석에 한 남자가 서 있다. 화면을 응시하고 있지만 왠지 머뭇거리는 것처럼 보인다. 그는 17세기 네덜란드 바로크를 대표하는 화가 렘브란트 판 레인 Rembrandt van Rijn, 1606~1669이다.

바로크 시기에는 빛과 어둠을 강력하게 구분하는 그림이 대대적으로 등장했는데, 마치 연극 무대를 보는 것 같은 이런 방법을 '키아로스쿠로chiaroscuro·명암법'라고 부른다. 이 시기는 본격적인 자화상의 시대였다. "나는 생각한다, 고로 존재한다"라는 아포리즘을 설파한 데카르트가 고국인 프랑스를 떠나 금서를 출판한 곳도 17세기의 네덜란드였다. 그러니 렘브란트가 당시로서는 드물게, 아니 지금 생각해도 희귀한 100여 점의 자화상을 그린 것도 이해가 간다. 무엇보다도 렘브란트의 자화상은 그가 어떤 삶을 살아왔는지를 여실히 보여주는 자서전이다.

'아틀리에의 화가Le Peintre Dans Son Atelier'는 렘브란트가 스무 살 무렵에 그린 작품이다. 제분업에 종사한 중산층 가문에서 태어난 그는 라틴어 학교를 마치고 대학에 등록했으나 얼마 다니지 못했다. 이 그림은 3년여 도제 교육을 마치고 막 독자적인 작업실을 운영한 지 얼마 되지 않았을 때 제작한 것이다. 젊은 나이에 작업실을 운영한다는 것은 그다지 녹록지 않은 일이다. 그래서인지 이 그림은 다른 어떤 자화상보다도 훨씬 가슴을 먹먹하게 만든

다. 혈기왕성하고 오만방자한 젊은 나이임에도 그림을 그리는 일이 얼마나 고독하고 두려운 것인지를 보여주고 있기 때문이다. 그림 그리기란 자기 자신과의 처절한 만남인 동시에 그것을 견뎌야 하는 잔인한 시간일 것이다.

이 그림에서 화가는 작고 초라하게 그려져 있고 캔버스는 화면의 반 이상을 차지할 정도로 크고 압도적이다. 화가의 얼굴은 얼마간 어둠 속에 가려져 있고 캔버스는 화사한 빛을 그대로 받아들이고 있다. 여기서 주인공은 단연 캔버스, 즉 예술 작품이다.

렘브란트는 화가가 작아져야 그림이 산다는 것을 말하고 싶었던 것일까? 아니면 신의 은총, 즉 영감이 내려오기를 기다렸던 것일까? 어쩌면 캔버스는 이미 영감빛으로 가득 차 있었던 것은 아닐까?

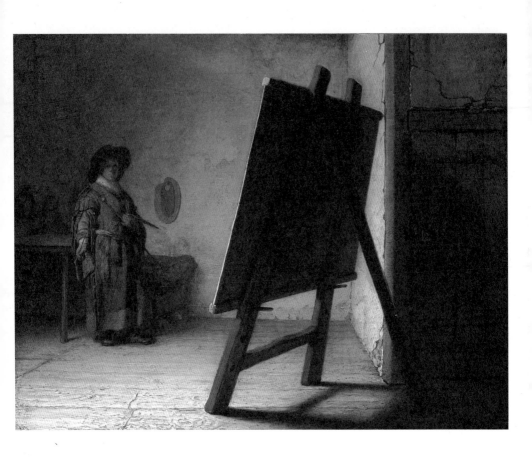

# 빗쟁이 화가의 느린 그림

요하네스 베르메르, '우유 따르는 하녀'
캔버스에 오일, 41×45.5cm, 1657~1658, 암스테르담 국립 미술관

요하네스 베르메르Johannes Vermeer, 1632~1675의 20년 화가 생활에서 완성작은 50점이 조금 넘는다. 남아 있는 작품도 30점 정도다. 이런 희소성 때문일까? 그의 거의 모든 작품은 걸작 대접을 받았고 정치적인 목적을 가진 이들에게 자주 도난의 표적이 되곤 했다. 그런데 그렇게 실력 있는 화가가 그처럼 적은 작품을 남긴 이유는 무엇일까? 베르메르는 43세까지 살았으니 어림잡아 1년에 2~3점의 작품을 그린 셈이다.

베르메르의 그림이 가진 은밀하고 묘연한 느낌의 실체는 무엇일까? 열네 명의 자녀가 득실거리는 소란스러운 집에서 어떻게 그처럼 한결같이 고요하고 적막한 그림을 그려냈을까? 혹시 그의 이런 기질과 성향은 그가 범죄자 집안 출신이라는 것에 연유하지 않을까? 아버지가 젊은 시절에 칼부림 사건을 일으켰다는 점, 외할아버지와 외삼촌이 지폐 위조범이었다는 사실은 그의 작품이 가진 은밀한 느낌에 관한 미묘한 실마리를 제공하는 것 같다.

베르메르는 결혼하던 해에 비로소 정식 화가가 되었다. 그는 곧 처가살이를 해야 했는데 장모의 입김이 강했던 처가의 주된 수입은 집세와 사채놀이였다. 얼마 후 전쟁으로 경제 상황이 악화되자 채무자의 지불이 늦어졌고, 이때부터 그는 대부금의 회수와 이자 징수를 위해 곳곳을 돌아다녀야만 했다. 그 탓에 점점 그림에 집중할 여

유를 잃어갔다.

장모가 베르메르에게 금전 관련 업무를 맡긴 것으로 보아 아마도 그 방면으로 재능이 있고 신뢰할 만한 사람으로 인정받았던 것 같다. 그런 수학적 재능은 사업에만 소용되지는 않았을 것이다. 그런 경향은 카메라 옵스큐라camera obscura·카메라의 전신를 통해 치밀하게 계산해서 그리는 베르메르식 그림에도 영향을 미치지 않았을까?

베르메르 회화의 매력은 선조로부터 물려받은 음모가적 기질과 자신의 섬세한 성향이 맞물려 만들어냈을 것이라는 생각을 해본다. 물론 두 기질의 근원은 하나이지만!

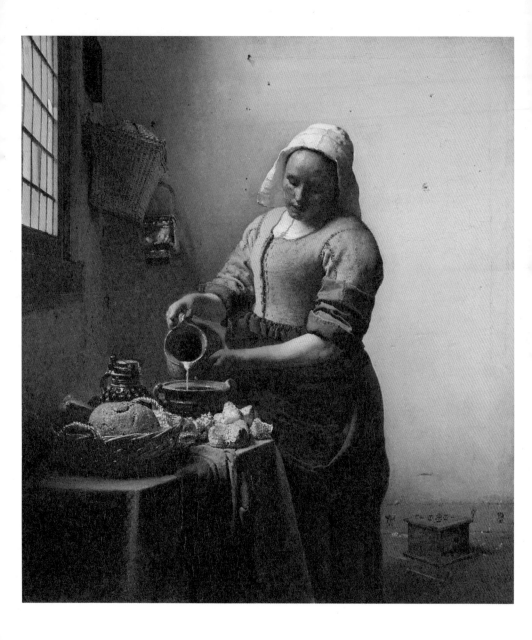

# 애완동물의 천국

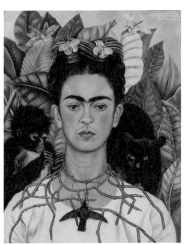

프리다 칼로, '가시목걸이를 한 자화상'
캔버스에 오일, 1940, 47×61.25cm, 해리 랜섬 센터

프리다 칼로Frida Kahlo, 1907~1954의 정원은 동물원이었다. 그녀는 거미원숭이, 고양이, 개, 앵무새, 독수리, 사슴, 칠면조 등 온갖 동물을 길렀다. 선천적 자궁 기형과 교통사고로 인한 골반 장애로 평생 아이를 낳을 수 없었던 그녀에게 동물은 아이의 역할을 대신했다.

칼로는 멕시코의 유명 화가이자 정치가인 디에고 리베라의 세 번째 부인이었다. 하지만 그를 영원히 소유할 수는 없었다. 리베라의 여성 편력이 화려해질수록 칼로의 아이에 대한 집착은 더욱더 강렬해졌다.

리베라와의 이혼 후 칼로의 자화상에는 원숭이가 자주 등장한다. 그녀의 그림에서 원숭이는 다른 어떤 동물보다 복잡하고 미묘하다. 실제로 리베라는 자신이 칼로에게 준 상처를 위로하기 위해 거미원숭이를 선물하기도 했다. 그녀의 그림에서 거칠고 사나운 거미원숭이는 내면에 감추어진 야만성과 원시성을 암시하는 동시에 성적 본능의 강렬함을 나타낸다. 그리고 버림받은 여주인을 향한 인간적인 공감 능력과 원숭이 특유의 예측불가능성이 결합된 존재로 묘사된다.

칼로의 '가시목걸이를 한 자화상Self-portrait with Thorns Necklace and Hummingbird'에는 거미원숭이와 검은 고양이, 가시목걸이에 매달린 죽은 벌새가 그려져 있다. 이 그림에서 거미원숭이는 그녀를 위로하는 친구이자 자식처럼

보이지만, 홀로 자기에게 빠져 있는 모습은 오히려 칼로의 외로움에 대한 공포를 강조하는 것만 같다.

한편 새들 중에 가장 작고 연약한 벌새는 그 머리 깃과 경쾌한 비행으로 칼로를 환기한다. 그녀의 조국 멕시코에서 이 새는 사랑의 행운을 가져오는 마법의 부적으로 여겨진다. 그런 벌새의 죽음을 통해 그녀는 다시 한 번 '삶에 의해 살해당한' 자기 감정을 표현하고 싶었는지도 모른다. 그렇게라도 해야만 삶을 견딜 수 있었기에….

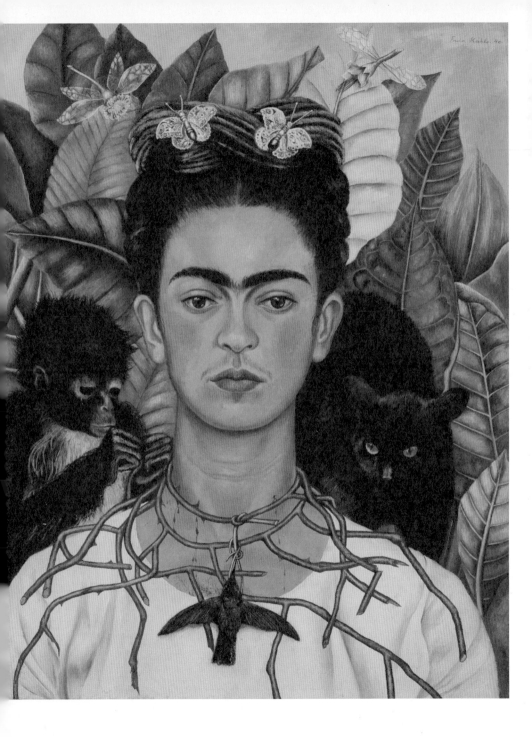

# 뱃놀이에서의 점심

피에르 오귀스트 르누아르, '뱃놀이에서의 점심'
캔버스에 오일, 172.7×129.9cm, 1880~1881, 필립스 미술관

피에르 오귀스트 르누아르Pierre-Auguste Renoir, 1841~1919의 '뱃놀이에서의 점심Le Déjeuner des Canotiers'은 초여름의 따사로운 햇빛과 미풍을 한껏 느끼게 만든다. 그는 모파상이 묘사했던 샤투의 시아르 섬에 있는 유명한 레스토랑 '푸르네즈'의 테라스에서 배를 타러 온 사람들이 떠들썩하게 놀고 있는 장면을 그렸다.

등장인물들은 르누아르의 친구들로 당시 파리 미술계에서 잘 알려진 이들이다. 강아지를 데리고 놀고 있는 젊은 여자는 르누아르의 전속모델이자 양재사인 알린 샤리고이다. 훗날 그녀는 결혼을 주저했던 르누아르의 무려 18살 연하 부인이 된다. 그녀는 그림에서처럼 활기차고, 분위기를 잘 맞춰주는 재주 있는 여자였다.

테이블에 앉아 있는 다른 소녀는 르누아르가 즐겨 그린 모델 앙젤르이다. 그녀는 드가의 그림 '압생트Dans un Café, Dit Aussi L'absinthe'의 모델이기도 한데, 그래서인지 벌써 낮술에 취한 느낌이다. 바로 옆 체크무늬 재킷을 입은 멋쟁이 남자는 카유보트로 재산가답게 인상주의 그림을 일찍이 사들이기 시작한 컬렉터이자 아마추어 이상으로 그림을 썩 잘 그리는 화가이기도 했다. 카유보트는 르누아르의 아들 피에르의 대부가 될 정도로 서로 절친한 사이였다. 난간에 기댄 남자는 노잡이이며 이 카페의 주인이다. 장난스러운 농담에 새끼 고양이처럼 귀를 기울이고 있

는 숙녀는 여배우 잔 사마리로 보인다.

　　　여름 한나절, 태양은 사람과 사물들 사이에 화사하게 넘쳐난다. 파티를 즐기는 인물들의 의상과 모자는 물론 술병의 색감마저도 상큼한 한나절의 생기를 느끼게 한다. 붉은 줄무늬 차양막이 강가에 살살 부는 바람에 펄럭이고 그것에 의해 전경과 배경은 잘 구분되어 조화롭다. 아주 작고 우연한 것도 얼마나 섬세하고 풍부하게 처리했는지 느낄 수 있다.

　　　르누아르는 1881년 이탈리아 여행을 통해 고대 미술에 새로운 눈을 뜨면서 인상주의가 잃어버린 분명한 형태와 탄탄한 구성을 부활시키고자 했다. 이 작품은 섬세한 필치의 인상주의 화풍에서 견고한 형태의 고전주의에 대한 새로운 발견으로 이어지는 시기에 그려진 걸작이다.

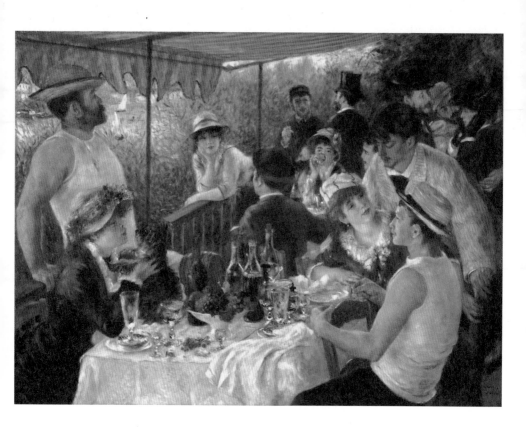

# 샤갈의 어머니 사랑

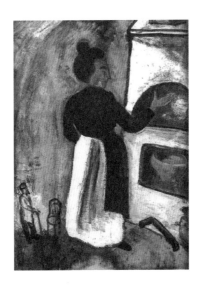

마르크 샤갈, '화덕가의 어머니'
캔버스에 오일, 1914

마르크 샤갈Marc Chagall, 1887~1985은 가난이 주는 은총을 몸소 체험한 화가이다. 러시아 비테프스크의 유대인 공동체에서 보낸 그의 유년 시절은 물질적으로는 가난했지만 영적으로 풍요로운 시기였다. 무엇보다 유대 신비주의 종교 하시디즘Hassidism · 18세기 초 동유럽 유대인 사이에 널리 전파된 종교적 혁신 운동으로 율법의 내면성을 존중하는 경건주의 종파은 그에게 큰 영향을 주었다. 그런데 그보다 더 샤갈의 예술에 강력한 영향을 끼친 동인이 있었으니 그것은 바로 어머니의 사랑과 격려였다.

가난해서 늦은 나이까지 초등학교를 다녀야 했던 샤갈은 미술만큼은 재주가 뛰어나서 주변의 부러움을 샀다. 그의 어머니는 어린 아들을 애달피 여겨 화가로 인정하고 자존감을 세워주었다. "그래, 내 아들아. 난 알아, 넌 재능이 있어. 우리 집안에서 어떻게 너 같은 아이가 태어났을까?" 어머니는 척박한 환경에서 몇 푼이라도 벌기 위해 구멍가게를 해가며 가족을 열정적으로 돌보았다.

샤갈은 그 시절을 다음과 같이 회상했다. "통 속에 든 청어, 귀리, 각설탕, 밀가루, 푸른 봉지에 담긴 초, 이런 것들을 팔았다. 동전이 짤랑거렸다. 농부와 상인, 성직자들이 낮은 소리로 속삭이고 냄새를 풍겼다." 그리고 아버지에 대해서는 이렇게 썼다. "그분은 시적이지만 침묵을 지키는 민중의 가슴을 지녔다. 한 번도 자른 적 없는

수염, 잿빛이 도는 밤색 눈동자, 황토색으로 그을린 주름진 피부, 노랗게 떴어도 맑은 그의 얼굴에는 가끔 미소가 떠올랐다.”

　‘화덕가의 어머니Mother by the Oven’에는 이런 샤갈의 부모가 화덕 앞에 서 있는 모습으로 그려져 있다. 이 그림은 마치 유치원 아이가 그린 것처럼 개념적인데, 중요한 사람은 크게 그리고 그렇지 않은 사람은 아주 작게 그렸다. 화면의 중심을 꽉 채운 어머니는 마치 마술사 같은 손놀림으로 일용할 양식인 빵을 뚝딱 만들어낼 것 같고 반면에 아버지는 어머니의 앞치마보다도 작다. 샤갈에게 어머니는 당당한 연금술사 같은 존재였다면 아버지는 소심하고 조심스러운 사람이었는지도 모른다. 샤갈의 어머니 사랑은 이처럼 어린아이같이 천진난만하며 절대적이다.

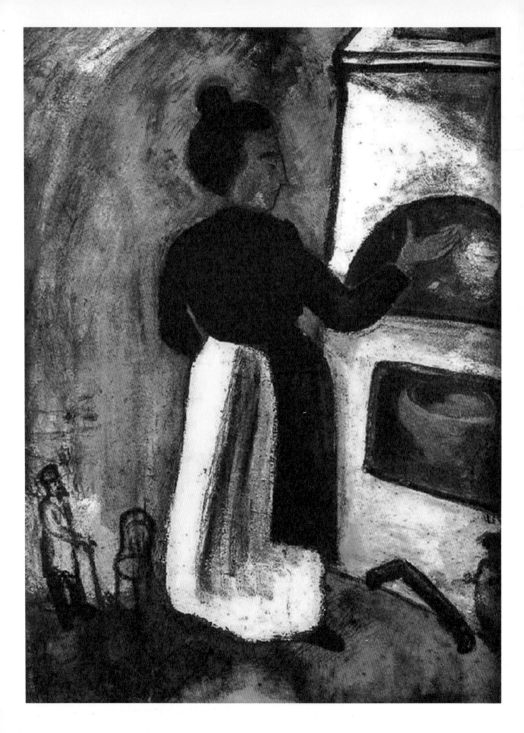

# 프로이트가 사랑한 그림

레오나르도 다빈치, '성 안나와 성모자'
목판에 오일, 112×168cm, 1503년경, 루브르 미술관

루브르 미술관에 가면 '모나리자 Mona Lisa'에 가려 빛을 보지 못하는 걸작이 있다. 레오나르도 다빈치 Leonardo da Vinci, 1452~1519가 그린 '성 안나와 성모자 Virgin and Child with St. Anne'이다. 이 작품은 다빈치와 자신을 동일시한 정신분석학자 프로이트가 특별히 애정을 가지고 분석한 것으로 유명하다.

미술평론가들은 이 작품을 통상적으로 세 인물의 기묘한 결합과 자유로운 움직임, 얼굴에 매우 부드럽게 퍼진 명암 그리고 스푸마토 sfumato · '연기'라는 뜻의 이탈리아어로 회화에서 연기처럼 색깔 사이의 경계선이 부드럽게 옮겨가게 그리는 기법 등으로 설명했다. 그리고 아기 예수를 희생양으로부터 떼어놓으려는 지극히 모성적인 마리아와 예수가 인류의 죄를 대속해야만 하기 때문에 그런 딸의 행위가 부질없다고 만류하는 어머니가 등장한다는 식으로 상식적인 분석을 했다.

그러나 프로이트는 조금 다른 해석을 내놓았다. 그는 다빈치가 유년 시절을 친모와 양모 사이에서 보냈다는 사실을 환기하며, 부드러운 표정의 할머니인 성 안나는 다빈치가 세 살에서 다섯 살 사이에 아버지 집으로 가기 전에 그를 기른 생모 카테리나의 재현이고, 젊은 마리아는 의붓어머니의 재현이라고 했다. 더욱 놀라운 것은 기묘하게도 성모의 어깨에서 둔부로 이어지는 푸른 치맛자락의 윤곽에서 "무의식 속에 숨겨진 하나의 이미지"처럼 '독수리'

의 형상이 나타나 있다는 것을 발견했다는 점이다.

　　프로이트는 다빈치가 이 그림에서 독수리를 의식적으로 사용했다고 주장했다. 이에 대해 독수리 형태를 한 이집트 모성신인 무트Mut가 수컷이 아닌 '바람'에 의해 수태하고 스스로 남성 성기를 가진 자웅동체라는 점을 다빈치가 잘 알고 있었으며, 이를 통해 처녀생식을 하는 모성신에 대한 환상을 꾸며냈을 것이라고 추리했다.

　　프로이트에 따르자면 결국 다빈치는 무의식에서 자신이 사생아라고 생각하여 자신을 버린나중에는 받아들였지만 미운 아버지를 제거한 셈이다. 다빈치는 그림을 통해서나마 자신의 오이디푸스 콤플렉스를 해소했다는 것!

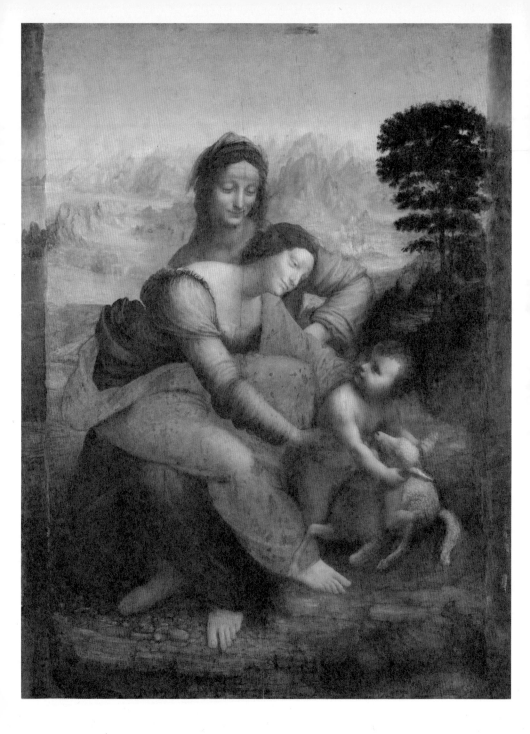

# 조증이 만든 천지창조

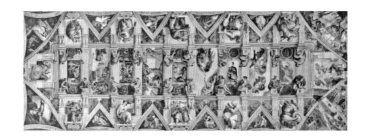

미켈란젤로 부오나로티, '시스티나 성당 천장화—천지창조'
프레스코, 1508~1512, 시스티나 성당

'천지창조Genesis'를 그릴 때 미켈란젤로 부오나로티Michelangelo Buonarroti, 1475~1564는 조각가가 그림을 그리게 되었다고 엄청나게 투덜거렸다고 한다. 그는 이 작품을 37세인 1508년부터 1512년까지 5년 동안 제작했다. 초기에 프레스코 공법을 몰라서 피렌체에서 온 화공의 도움을 받은 것을 제외하면 축구장 반만 한 크기에 400명 이상의 인물을 거의 혼자 힘으로 그려낸 것이다. 그것도 옷도 갈아입지 않고 신발도 벗지 않은 채 5년 동안 꼬박 천장을 향해 누워서 말이다!

미켈란젤로는 이 그림을 그릴 때 빵과 포도주만 가지고 사다리에 올라가 천장을 바라보며 일하던 버릇 때문에 평상시에도 책이나 편지를 읽을 때 고개를 위로 쳐들고 있었다고 한다. 너무나 오랫동안 장화를 벗지 않아서 나중에 신발을 벗을 때 살점이 함께 떨어져 나왔다는 이야기도 있다.

당시 교황은 후배 화가인 산치오 라파엘로에게 미켈란젤로가 작업하는 모습을 그리게 했는데, 그 그림을 보면 미켈란젤로의 오른쪽 무릎이 부어 있는 것을 확인할 수 있다. 미켈란젤로는 매일 사다리로 천장까지 오르내리는 것이 귀찮아서 한 번에 며칠 동안 먹을 빵과 포도주를 가지고 올라가 그 위에서 숙식을 해결하며 그림을 그렸다. 그런데 당시는 포도주를 납으로 된 용기에 숙성시켰

고 물감 역시 납 성분이 많이 들어 있었다. 그러니 미켈란젤로는 이중으로 납중독에 노출되어 있었던 셈이다.

미켈란젤로는 30대 후반에 조울증을 앓았다. '천지창조'는 그가 한창 조증을 겪고 있을 때 그린 것이다. 천지창조의 기적은 어쩌면 그가 잠을 자지 않고 아이디어가 떠오르는 대로 신속하게 사유하고, 재빨리 행동하고, 횡설수설하는 등 폭발적으로 분출한 창조성 덕분에 가능했는지도 모른다. 미켈란젤로는 노년기에 접어들어 점차 조증이 사라지고 우울증만 남게 되었다. 어쩌면 젊은 시절에 겪은 그의 조울증은 신이 주신 선물이었을지도!

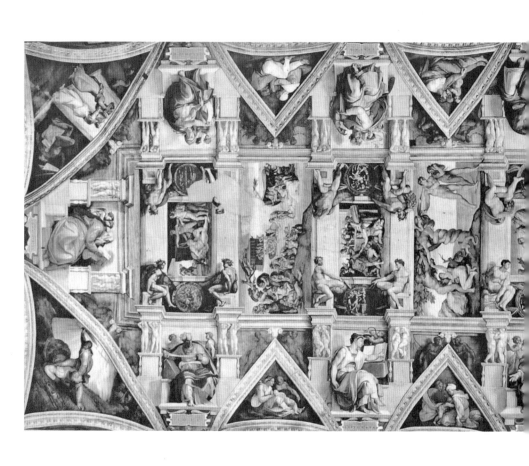

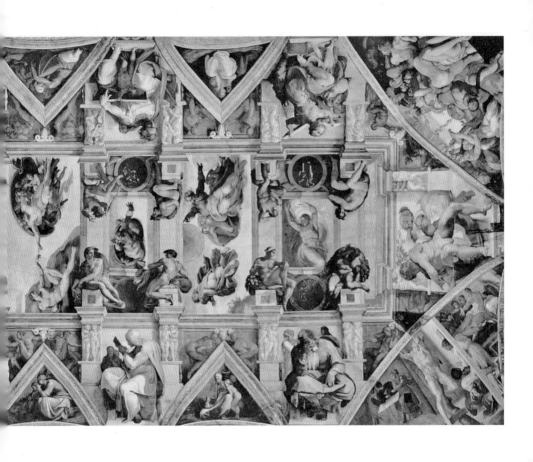

# '지옥의 문'보다 '코 깨진 사내'

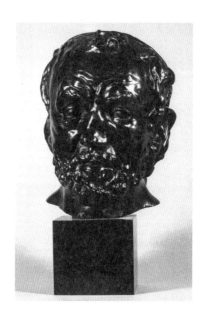

오귀스트 로댕, '코깨진 사내'
1864, 로댕 미술관

오랫동안 미술사를 들여다보면 때때로 대가의 유명한 작품보다 훨씬 더 마음을 끄는 작품을 발견하게 된다. 그것은 공부가 주는 축복이다. 오귀스트 로댕Auguste Rodin, 1840~1917의 경우도 마찬가지인데, '지옥의 문La Porte de L'enfer', '영원한 우상L'éternelle Idole' '키스Le Baiser' 등을 대표작으로 꼽지만 이들보다 내 마음을 더 사로잡는 작품이 있다. 바로 '코 깨진 사내L'homme au Nez Cassé'이다.

젊은 시절 로댕이 생활고로 모델을 구하기 어려웠을 때, 이웃집에 사는 '비비'라는 별명을 가진 가난한 노인이 그의 모델이 되어주었다. 그런데 로댕의 아틀리에는 난방 시설이 없어서 노인의 두상을 빚은 점토가 얼고 갈라져 그만 깨져버리고 말았다. 그래서 겨우 얼굴 부분만 복구해서, 간신히 제대로 된 조각품처럼 보이게 만들었던 것이다.

1864년에 로댕은 이 작품을 살롱전에 출품했다가 낙선했다. 지나칠 정도로 생생하고 사실적인 묘사가 심사위원들에게 심한 거부감을 준 것이다. 하지만 그는 이 얼굴을 계속해서 연작으로 만들었고, 결국 대리석으로 조각해 살롱전에 입선한다. 그리고 1880년에는 '지옥의 문' 제작 때 사용해 '생각하는 사람Le Penseur' 바로 옆에 배치했다.

이 얼굴은 로댕의 작품 활동 초기에 생계를 이어가기 힘들었을 때를 대변하는 작품으로 알려지게 된다.

로댕의 조수이자 로댕 작품의 탁월한 비평가였던 릴케의 주옥 같은 시선을 따라가다 보면 코끝이 찡해질 때가 한두 번이 아니다.

"무엇이 로댕으로 하여금 이 두상을, 일그러진 코로 인해 고통받는 얼굴 표정이 더 고통스럽게 보이는 이 늙어가는 못생긴 사내의 두상을 만들도록 부추겼는지 우리는 알 것 같다. 그것은 이 얼굴 표정 속에 모여 있는 삶의 충만이다. 이 얼굴에는 대칭을 이루는 면이 하나도 없다. 어느 것도 반복되지 않으며 공허하게 남은 자리, 침묵하거나 무관심한 곳도 없다. 바로 그 이유 때문일 것이다. 이 얼굴은 삶에 의해 어루만져진 적이 없고, 오히려 삶에 번번이 얻어맞은 얼굴이다."

오늘날 로댕이 살아 있다면 힘들게 살아가는 모든 이에게 위로하듯 이 작품을 바칠 것만 같다.

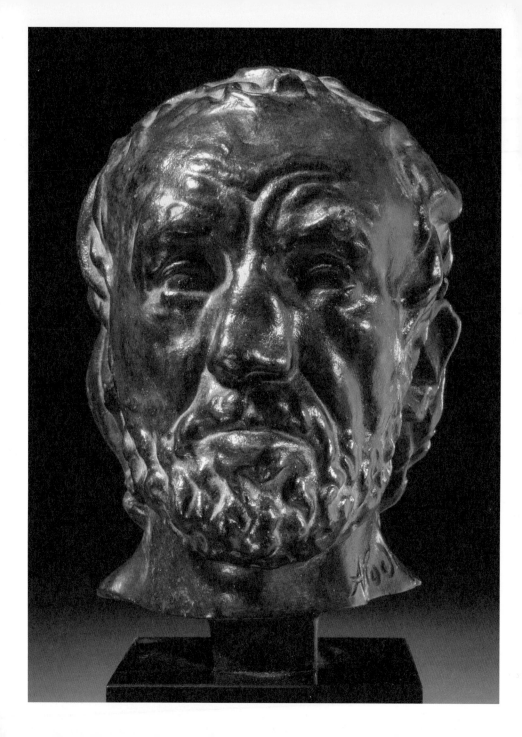

# 로댕은 떠났지만 병원은 떠나지 못했네

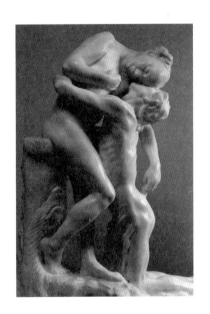

카미유 클로델, '샤쿤탈라'
대리석, 1905, 로댕 미술관

카미유 클로델Camille Claudel, 1864~1943은 로댕과
의 폭풍 같은 사랑을 '샤쿤탈라Shakuntala'에 담았다. 샤쿤
탈라는 인도의 전설에 등장하는 유명한 러브스토리의 주
인공으로 그녀는 사랑하는 남자가 저주에 걸려서 헤어지
지만 결국에는 불행을 이겨내고 니르바나열반에서 다시 만
난다. 클로델은 자신의 연애를 두 남녀가 서로의 몸을 부
드럽게 탐닉하며 사랑을 확인하는 극적인 순간으로 묘사
했다. 그녀는 이 작품을 통해 로댕을 완벽하게 소유하고
자 하는 욕망을 드러냈다. 색정광인 사티로스의 모습을
한 남자가 여자에게 제 꼬리를 내어주는 장면인데, 알다시
피 짐승은 꼬리를 잡히면 영락없이 주인의 손아귀에 들어
오고 만다.

어떤 철학자는 사랑하면 자유롭게 해주어야 한
다고 했다. 하지만 어찌 인간이 소유욕에서 자유로울 수
있겠는가? 로댕은 클로델을 자신의 뮤즈로 사랑했으나
조강지처와도 같았던 로즈 뵈레를 버릴 수는 없었다. 그
는 줄곧 두 여자 사이에서 갈팡질팡했고 급기야 클로델이
먼저 그를 떠나버렸다.

클로델의 탁월한 재능은 로댕의 그늘에 가려 빛
을 보지 못한 면이 있다. 그녀 역시 로댕이 자기 인생을 망
쳤다고 생각하며 그가 건넨 도움의 손길조차 거부하고 우
울과 피해망상에 젖어 정신병원에 지냈다. 물론 그녀가 그

렇게 된 데에는 로댕 탓만 있었던 것은 아니다. 그녀의 지나친 열정과 타협할 줄 모르는 단호한 성격도 한몫 했을 터이고, 여성 조각가를 창녀 취급하던 시대적인 상황도 무시할 수 없다. 그리고 클로델을 정신병원에 방치한 어머니 탓도 크다. 클로델의 어머니는 그녀의 상태가 호전되어 퇴원해도 좋다는 전갈을 받았지만 전적으로 무시했다.

한 가지 특이한 점은 클로델이 정신병원에 머무는 동안 단 한 점의 작품도 만들지 않았다는 사실이다. 이는 반 고흐가 정신병원 원장의 도움을 받으며 치료 중에도 그림을 그린 것에 비하면 참으로 안타까운 일이다. 그것은 순전히 클로델의 의지 때문이었다. 그녀는 매일매일 이렇게 다짐했다. '내일은 꼭 이 병원에서 나가고 말 거야!' 그렇게 30년의 세월이 흘러갔다.

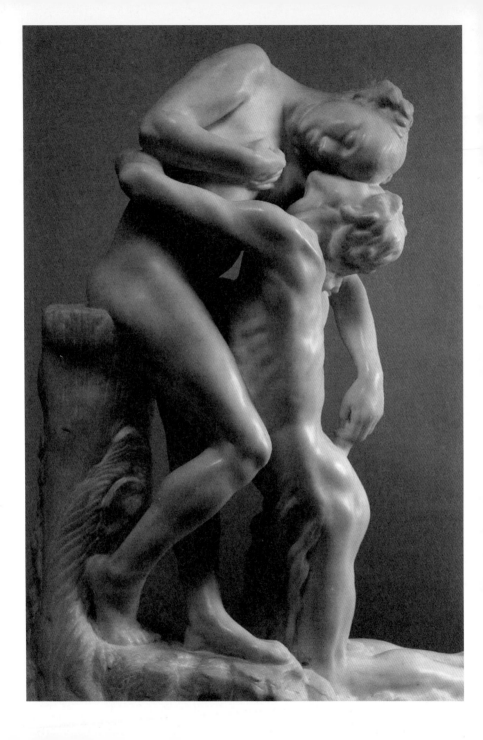

# '키스'를 제대로 감상하는 법

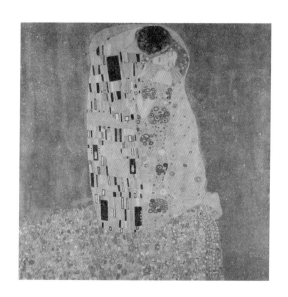

구스타프 클림트, '키스'
캔버스에 오일, 180×180cm, 1907~1908, 오스트리아 미술관

세상에서 가장 많은 복제품이 만들어진 그림 중 하나가 바로 구스타프 클림트Gustav Klimt, 1862~1918의 '키스The Kiss(Lovers)'이다. 그런데 '키스'가 지닌 의미를 은밀히 감상할 줄 아는 사람은 드문 것 같다. 명성이란 결국 오해의 총합에 지나지 않는 것일까?

'키스'는 클림트의 나이 45세 때 그의 완숙기에 만들어진 주옥 같은 작품으로 형식적으로 보면 황금색 색채와 아르누보 문양으로 되어 있다. 이 그림은 빈 분리파Wien Secession · '분리하다'라는 뜻의 라틴어 'secedo'를 어원으로 하며 과거의 전통에서 분리되어 자유로운 표현 활동을 목적으로 결성됨의 우두머리인 클림트가 인상주의와 아르누보의 영향을 받았다는 사실을 알려준다. 인상주의로부터는 빛의 사용법을, 아르누보로부터는 자연의 형태에서 따온 곡선과 패턴을 차용한 것이다.

무엇보다 찬란한 황금색이 시선을 압도한다. 일설에 따르면 금은 태양이 쪼개져 땅속 깊숙이 박힌 것이라고 한다. 서양인의 금에 대한 숭배는 어디서부터 온 것일까? 황금색은 서양인에게 그리스 신화의 태양신 아폴론에 대한 상징인 동시에 기독교 미술의 요체인 비잔틴 성상화의 색채를 연상시킨다. 그리고 일본 그림에서 보이는 황금 색채의 영향도 무시할 수 없다.

손과 손의 움직임에서 나오는 감정의 표출에 주목해보자. 여자는 이미 전율의 상태다. 얼굴은 미열로 달

아올랐고 오른손은 마비 상태를 예비하고 있다. 남자와 여자는 구분되지 않을 만큼 스며들고 녹아 있다. 두 사람 뒤에 있는 후광은 무엇인가? 발기된 남근 모양이 아닌가! 남성성과 여성성의 화해는 또 다른 생명의 탄생을 의미하는 것일까? 클림트의 그림이 에로틱하면서도 성스럽다는 느낌이 여기서 나오는 것은 아닐까?

다시 배경을 보라, 온통 카오스 즉 혼돈이다. 사랑은 혼돈인 것이다. 이성과 질서는 사랑을 방해한다. 또한 꽃이라는 생명과 우주라는 혼돈에 둘러싸인 이 연인은 어디에 서 있는가? 벼랑 끝이다. 모든 사랑은 언제나 벼랑 끝이다!

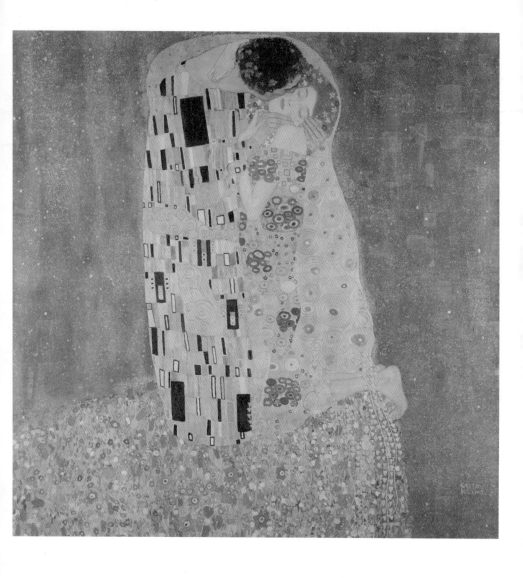

# 라파엘로의 숨겨진 연인

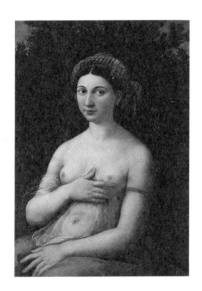

라파엘로 산치오, '라 포르나리나(젊은 여인의 초상화)'
목판에 오일, 60×85cm, 1518~1519, 로마 국립 고대미술관

라파엘로 산치오Raffaello Sanzio, 1483~1520는 37세
에 미혼으로 죽었다. 당대 인기 화가로 교황의 총애를 받
으며 승승장구하던 그에게는 교황의 질녀를 마다하고 열
렬히 사랑한 여인이 있었다. 바로 '라 포르나리나'는 여
자인데 라 포르나리나 La Fornarina는 '제빵사의 딸'이라는
뜻으로 시에나 출신인 그녀의 본명은 마르게리타 루티
Margherita Luti이다. 그녀는 라파엘로가 로마에서 일한 12년
동안 그의 정부로 지냈다.

르네상스 미술사가 바사리에 따르면 "라파엘로
의 성품은 너무나 부드럽고 사랑스러워서 짐승들까지도
그를 사랑했다"라고 한다. 라파엘로의 자화상을 보면 그
가 얼마나 여리고 섬세한 외모의 소유자였는지 단박에 알
수 있다. 미소년 같은 모습은 여성들의 모성 본능을 꽤나
자극했던 것 같다. 어떤 이들은 그가 이른 나이에 사망한
이유를 두고 과도한 애정 행각, 그러니까 성욕을 자제하지
못한 결과로 보기도 한다. 물론 그 중심에는 마르게리타
가 있었다.

'젊은 여인의 초상화'라고도 불리는 이 그림이 지
금의 제목으로 불리기 시작한 것은 18세기 중반 이후부터
이다. 따라서 라파엘로가 마르게리타를 그린 것인지 확실
하지 않다는 설도 있다. 그러나 화가와 그림 속 여인이 사
랑하는 사이였다는 사실만큼은 분명해 보인다. 라파엘로

는 화려한 터번을 두르고 초롱초롱한 눈빛을 지닌 이 여인의 왼팔에 큐피트의 사랑의 리본처럼 '우르비노의 라파엘로Raphael Urbinas'라는 서명을 남겨놓았고, 왼손 약지에는 은밀하게 반지를 끼워주었다. 이 반지는 라파엘로가 요절하고 난 뒤 그의 제자 줄리오 로마노가 스승의 명성에 누가 될까 두려워 제거했었다. 그러다가 훗날 작품을 엑스레이 촬영했을 때 반지가 끼워졌던 것이 확인되었고, 이후 원래대로 복원된 것이다. 배경에 그려진 비너스를 상징하는 은매화 나무와 세속적인 사랑을 의미하는 모과나무는 두 사람의 애정의 밀도를 능히 짐작하게 한다. 이 여인은 비슷한 시기에 라파엘로가 그린 초상화나 종교화 속 여성들과도 매우 닮아 있어서 둘의 사이가 매우 가까운 사이였음이 자명해 보인다.

마르게리타는 라파엘로가 죽고 그가 묻힌 판테온 근처의 수녀원에 들어간다. 그녀는 평생 라파엘로를 애도하며 삶을 마감했다고 전해진다.

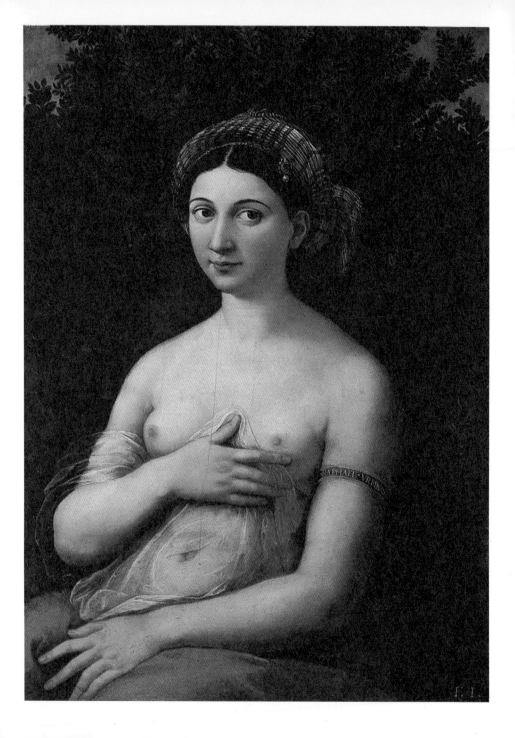

# 어떤 인간 혐오주의자의 시선

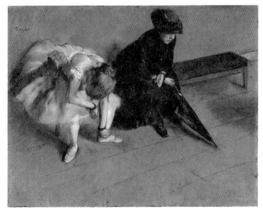

에드가 드가, '기다림'
종이 위에 파스텔, 61×48.2cm, 1880~1882, 노턴 사이먼 미술관

에드가 드가 Edgar Degas, 1834~1917의 '기다림 L'attente'은 오디션을 기다리는 무용수와 그녀의 엄마를 포착한 작품이다. 그런데 어찌보면 오디션을 기다리는 것이 아니라 오히려 오디션을 마친 후의 분위기를 표현한 것처럼 느껴진다. 무용수는 오디션에서 다쳤는지 실수를 해서 겸연쩍은 것인지 발목을 만지작거리고 엄마는 그런 딸을 원망하는 것처럼 보인다. 오디션 전이든 후든 이 장면은 난감하고 처연하다. 엄마와 딸은 동상이몽인 것이 같은 의자에 앉아 있지만 시선이 전혀 다른 곳을 향하고 있다. 고꾸라질 듯 바닥을 향한 딸의 얼굴은 검게 물들어 있고 엄마의 얼굴은 무엇인가를 포기한 듯 냉랭하고 차분해 보인다.

드가는 어린 무용수들을 수없이 그렸다. 무희를 그리기 위해 오페라극장의 연간 회원권을 구입했을 뿐만 아니라 오케스트라 단원인 친구의 도움으로 무대 안쪽에서 그녀들의 적나라한 모습을 은밀히 관찰했다.

드가가 포착한 무용수들은 당대 사회상을 들여다보는 매체이다. 어린 무용수들은 아주 드라마틱한 인생을 살았는데 주로 노동계급의 자녀들에서 선발되어 7~8세부터 혹독한 훈련을 받았다. 그녀의 어머니들 또한 인고의 세월을 보내기는 마찬가지였다. 어머니들 대다수는 무희보다 더 천한 직업인 세탁부로 일하며 딸을 무희로 키워내

기 위해 밑바닥 직업도 마다하지 않았다. 자신의 딸을 성공한 무용수로 키우는 것만이 노동계급의 가난에서 벗어날 수 있는 유일한 길이었기 때문이다. 그래서 그녀들은 늘 딸의 행동을 주시했다. 그런데 그것은 딸의 처녀성을 지켜주기 위해서가 아니라 후원자를 찾을 때까지 상품성을 유지하기 위해서였다.

이런 무희들을 바라보는 드가의 시선은 참으로 무심하다. 거기에는 사랑스러운 시선도 따스한 감정도 묻어 있지 않다. 평생 독신을 유지하며 인간 혐오자로 살았던 그의 시선은 냉정하기만 하다. 하지만 그렇기 때문에 그녀들을 단순히 예쁘장한 무희로만 그리지 않았다. 이런 객관적인 묘사야말로 드가의 큰 재능이었다.

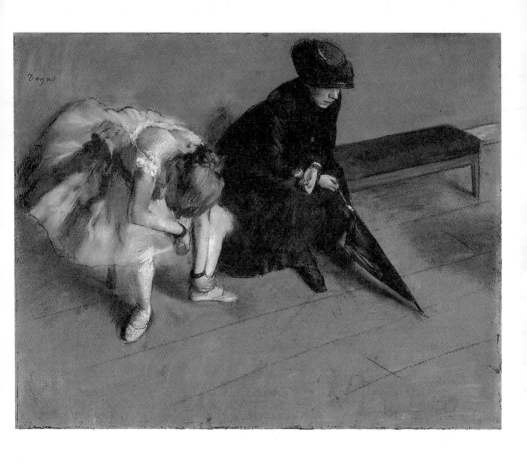

# 위험을 무릅쓴 사람만이 체험할 수 있는 그림

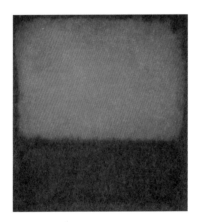

마크 로스코, 'NO. 14'
캔버스에 오일, 268×290cm, 1960, 샌프란시스코 현대 미술관

마크 로스코Mark Rothko, 1903~1970의 실물 회화를 본 사람들은 저마다 자기 체험을 쏟아놓는다. 명상의 깊은 세계로 인도되었다는 사람이 있는가 하면, 펑펑 눈물을 흘렸다는 사람도 있다. 진정 로스코의 추상회화는 망막을 혼란스럽게 하고 가슴을 먹먹하게 한다.

색면화가인 로스코는 소위 드리핑dripping·물감을 떨어뜨리거나 흩뿌리는 기법 화가인 잭슨 폴락과 더불어 추상표현주의의 독보적인 존재이다. 추상표현주의란 무엇인가? 형식은 추상이지만 내용은 표현이라는 뜻이다. 제2차 세계대전 이후 미국에서 태어난 추상표현주의는 역사상 처음으로 세계 미술의 중심이 미국으로 옮겨지고 있음을 보여주었다. 추상표현주의 화가 중에서도 색면화가들은 전쟁의 허무감을 극복하기 위해 실존적 입장에서 좀 더 근원적이고 강렬한 색면을 추구했는데 그것은 절망과 공포라는 심리적 고통을 견디는 가장 적절한 예술적 방법이었다.

라트비아 출신의 미국 이민자 로스코는 예일 대학교에서 심리학과 철학을 공부했고 유대인답게 젊은 시절부터 철학적 담론에 관심을 갖고 공방을 즐겼다. 그는 시니컬한 소피스트의 면모와 다소 속물적인 성향도 지니고 있었다. 색채 사이의 관계에 특별히 흥미를 가지고 화필 자국이 거의 없는 색면을 그렸고, 그 색면이 그림 안에 떠 있는 것처럼 보이게 했다. 특정한 주제를 거부한 그는

절망에서 환희에 이르는 감정의 스펙트럼을 표현해냈다.

　　　로스코는 감상자로 하여금 "그림과 감상자 사이에서 벌어지는 경험의 극치"로써 작품과 대화를 나누기를 희망했다. 그는 감상자가 고요한 관조와 경외의 분위기 속으로 들어가기를 원했는데, 다시 말해 완전히 다른 세계로 들어가기를 희망한 것이다. 로스코는 다소 오만한 태도로 자기의 작품을 보는 일을 "위험을 무릅쓴 사람들만이 경험할 수 있는 미지의 세계로의 탐험"이라고 말하고는 했다. 그리고 그 역시 결국 죽음이라는 미지의 세계 속으로 스스로 사라져 버렸다.

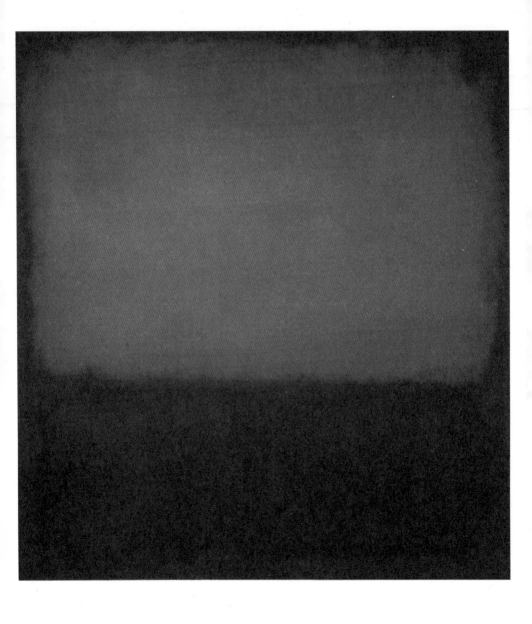

# 베일을 사랑해

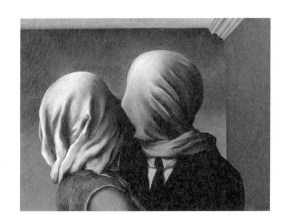

르네 마그리트, '연인들'
캔버스에 오일, 73.4×54cm, 1928, 뉴욕 현대 미술관

우리는 간혹 그 사람이 말한 것보다 침묵한 것에서 그를 더 잘 알게 될 때가 있다. 르네 마그리트René Magritte, 1898~1967는 유년 시절에 대해 좀처럼 입을 열지 않았다. 그는 얼마 되지 않는 추억들을 현실에서 일어나기 힘든 환상적인 것들로 채워나갔다. 의식 저편으로 사라져버린 기억들은 사람들의 호기심을 자극했다. 특히 베일을 씌운 그림들이 그랬다.

마그리트의 '베일'에 대해 추측할 수 있는 한 가지는 이렇다. 유년 시절 어머니의 죽음에 관한 이미지로부터 왔다는 것. 우울증을 앓았던 그의 어머니는 야밤에 강물에 몸을 던져 스스로 생을 마감했다. 13세의 마그리트가 본 어머니의 마지막 모습은 잠옷으로 가려진 얼굴과 신발을 거꾸로 신은 몸이었다. 어머니가 옷으로 얼굴을 덮은 이유가 스스로 택한 죽음을 보지 않으려 했기 때문인지, 아니면 소용돌이치는 파도 때문에 옷이 얼굴을 덮어버렸는지는 알 수 없다.

이 충격적인 사건은 마그리트의 작품에 얼굴을 흰 천으로 뒤집어쓴 인물 연작인 '연인들The Lovers'로 나타난다. 어머니에 대한 떠올리고 싶지 않은 마지막 기억을 시각화한 것인 동시에 어머니의 죽음으로 그동안 한 번도 주목받지 못한 어린 소년이 '죽은 여인의 아들'로 자부심을 갖게 된 사건을 형상화한 것이기도 하다.

그림 속 연인은 서로를 빨아들일 듯 강렬하게 키스한다. 하지만 진짜 살이 맞닿는 키스<sub>사랑</sub>는 불가능하다. 그래서 늘 아쉽고 만족스럽지 못하다. 사랑할 때 그 대상의 실체를 알기는 어렵다. 결국 인간은 어떤 대상에 베일을 씌워 자신의 환상을 사랑하는 것이다. 사랑을 유지하기 위해 베일을 벗겨내는 일을 지속적으로 연기하는 것. '무nothing'인 것을 알기에 그것을 보기를 대체로 미루어버리는 것, 그것이 사랑의 일부이다.

에리히 프롬이 말했듯 결국 사랑은 대상의 문제가 아니다. 어떻게 환상을 지나 환멸을 통과해 진정으로 사랑할 것인가. 그것은 가능할까? 사랑의 현실은 녹록지 않다.

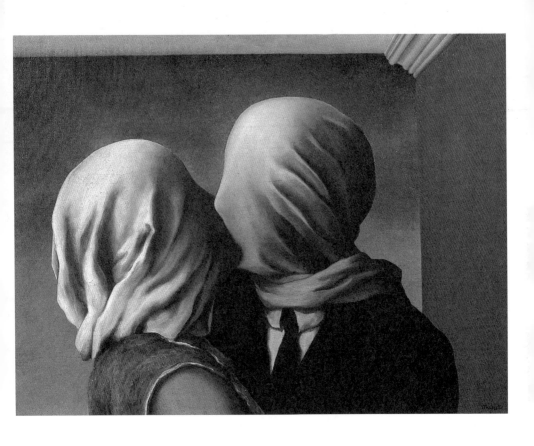

# 애도의 달인

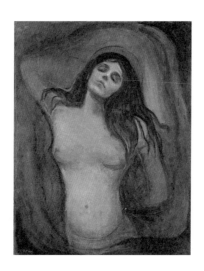

에드바르트 뭉크, '마돈나'
캔버스에 오일, 70.5×91cm, 1894~1895, 노르웨이 국립 현대 미술관

서울 인사동에서 우연히 유명 가수 C씨의 그림 전시를 관람한 적이 있다. 평소 유명인의 전시에 대해 곱지 않은 시선을 보내던 터에 그저 그런 아마추어의 전시려니 생각했다. 그런데 이 가수의 작품은 그냥 스쳐 지나가기에는 분명 무언가 있었다. 바로 '감정'이었다. 좀 진부한 방식이기는 해도 그는 페이소스가 있는 자신의 노래처럼 감정을 드러낼 줄 알았다. 감정을 잘 드러내는 것만으로도 예술 작품은 꽤 근사해진다. 때로는 화가들조차 자기 감정을 드러내는 일에 미숙한 경우가 많다.

미술사에서 에드바르트 뭉크Edvard Munch, 1863~1944만큼 처음부터 끝까지 감정을 적극적으로 노출한 화가는 없을 것이다. 뭉크는 자신의 슬픔과 고통, 절망과 우울을 고스란히 작업에 투사했다. 그는 유년 시절에 폐결핵으로 어머니와 누이를 잃고 정신병에 걸린 여동생, 아버지, 남동생의 죽음까지 고스란히 감당해야 했다. 죽음에서 비롯된 트라우마는 평생 그를 불안과 공포에 떨게 했다. 그래서 뭉크는 마치 살아남기 위해 자신에게 일어나는 모든 감정을 그대로 솔직히 표현하는 것으로 죽음의 공포와 맞섰다.

죽음에 대한 뭉크의 공포는 특히 여성에 대한 혐오로 드러났다. 여자를 매료시킬 만한 출중한 외모를 가졌던 그는 만나는 여자마다 자주 싫증을 냈고 먼저 결별

을 선언했다. 뭉크에게는 '내가 사랑하면 죽는다'라는 무의식의 메커니즘이 작동했던 것이다.

뭉크는 세상에 두 종류의 여자밖에 없다고 생각했다. 성모 마리아와 살로메 같은 팜므파탈! 그의 이러한 여성상이 한 이미지에 투영된 작품이 바로 '마돈나Madonna' 3부작이다. 뭉크를 배신한 고향 친구 다그니 유을Dagny Juel을 모델로 한 이 작품은 그의 곁을 스쳐 간 어머니, 누이, 첫사랑, 다그니 등 자신의 잠재의식 속에 자리 잡은 여성에 대한 트라우마가 버무려져 있는 듯하다. 뭉크에게 여성이란 어떤 존재인가를 생각해보게 하는 그림이다.

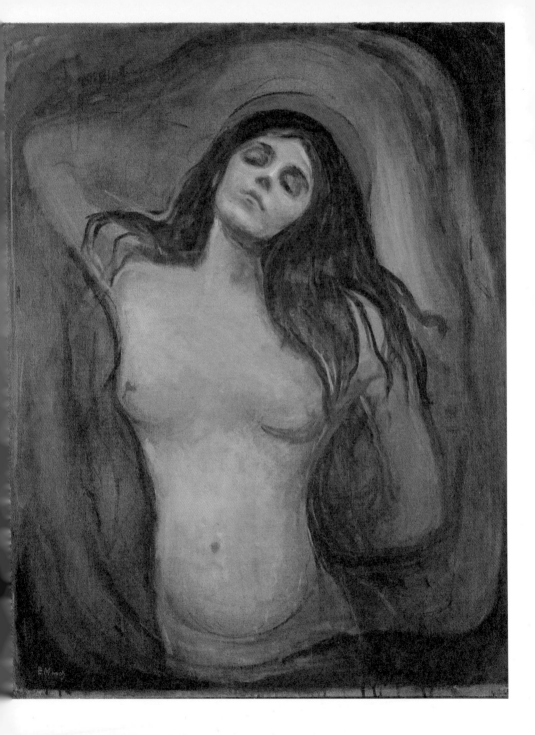

# 활짝 핀 아몬드 나무 꽃처럼

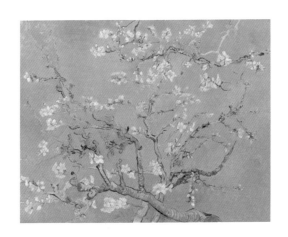

빈센트 반 고흐, '꽃 피는 아몬드 나무'
캔버스에 오일, 92.4×73.5cm, 1890, 반 고흐 미술관

아몬드 꽃은 매화처럼 이른 봄에 핀다. '꽃 피는 아몬드 나무'는 빈센트 반 고흐Vincent van Gogh, 1853~1890가 고갱과의 불화 끝에 귀를 자르고 자발적으로 들어간 생 레미의 정신병원에서, 사랑하는 동생 테오가 아들을 낳자 조카의 탄생을 기념하는 선물로 그린 것이다. 파란 눈을 가진, 자기와 똑같은 '빈센트'라는 이름을 가지게 될 조카를 위해서 말이다. 이른 봄에 피는 아몬드 꽃처럼 고통을 잘 극복하고 생명력 넘치는 인생을 살라는 의미였을 것이다. 그런데 아이러니하게도 반 고흐는 이 그림을 완성하고 몸져눕는 바람에 몇 주간 그림을 그릴 수 없었다. 그리고 반년 뒤에 그는 자살한다. 그래서인지 이 그림은 탄생과 죽음이 교차하는 기묘한 뉘앙스를 풍기는 것만 같다.

삼촌이 죽은 지 반년 만에 아버지까지 잃은 꼬마 빈센트는 어떻게 되었을까? 아이는 커서 박사학위를 받은 엔지니어가 되었고 어머니가 지켜온 삼촌의 유산을 보존하기 위해 어떤 그림이나 드로잉도 팔지 않았다. 대신 삼촌의 작품을 알리는 데 성스러울 정도로 온 마음과 정성을 기울였고, 전시를 위해서 반세기 동안 세계 각지를 여행했다. 그 덕분에 흩어져 있던 반 고흐의 컬렉션이 암스테르담에 있는 미술관에 안전하게 보존될 수 있었다.

때로 이 그림은 내게 반 고흐보다 성 프란체스코를 생각나게 한다. 《그리스인 조르바》의 작가 니코스 카

잔차키스가 쓴 글에는 넋을 잃게 만들 정도의 기적 같은 이야기가 나온다. 성 프란체스코가 "신이시여, 당신을 보여주십시오!"라고 기도했더니 옆에 있던 아몬드 나무에 꽃이 활짝 피었다고 한다.

우리의 인생에도 활짝 핀 아몬드 꽃처럼 화사하고 싱그러운 일이 많이 일어나기를 바란다. 인생의 화양연화가 바로 지금이라는 생각만으로도 인생은 늘 새로운 봄이다.

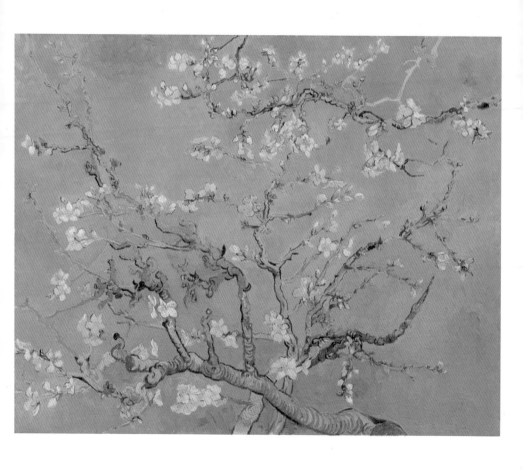

# 먹고 싶지 않은 세잔의 사과

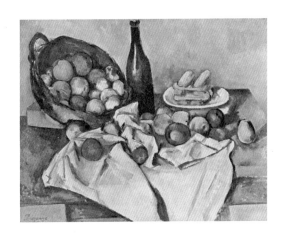

폴 세잔, '병과 사과 바구니가 있는 정물'
캔버스에 오일, 80×65cm, 1893, 시카고 아트 인스티튜트

폴 세잔Paul Cézanne, 1839~1906의 사과는 먹고 싶지 않다. 먹으면 이가 다 부러질 것처럼 딱딱하고 견고해 보인다. 사과 하나로 미술계를 제패한 화가라는 평을 듣는 세잔. 그의 사과와의 인연은 부르봉 중학교 시절로 거슬러 올라간다. 훗날 프랑스 유명 문학가로 성장하게 되는 에밀 졸라와의 인연도 이때부터였다. 이탈리아 이민자 출신으로 파리에서 온 졸라는 특이한 억양 때문에 따돌림을 당했다. 그때마다 세잔은 그를 두둔했고 그러던 어느 날 졸라가 세잔의 집으로 사과 한 바구니를 들고 찾아오면서 둘의 진짜 우정이 시작되었다.

세잔이 사과를 그린 것은 단순히 우정을 기리기 위해서가 아니었다. 그는 정물화 한 점을 그리기 위해 100번 이상 작업했고 인물화를 그릴 때도 모델을 150번 이상 한자리에 앉혀놓았다. 사람들은 그의 모델이 되는 것을 두려워했는데 세잔은 모델이 움직이기라도 하면 정물이 움직이는 거 봤냐며 호통쳤다. 그렇게 고생해서 나온 작품은 보통 사람들이 보기에 지저분하고 흉측하기까지 했다.

세잔이 정물을 그린 이유는 간단하다. 정물은 인간에 비해 문제를 훨씬 덜 일으키기 때문이다. 과일은 수백 번 한 자리에 앉혀도 군말이 없으니까. 그런 까닭에 그는 복숭아나 살구, 버찌, 멜론보다는 사과, 오렌지, 레몬같이 껍질이 단단한 과일을 선호했다. 그런 과일이 훨씬

부패가 느리기 때문이다. 그럼에도 불구하고 세잔이 그림을 끊임없이 덧칠하는 동안 과일은 썩어버리기 일쑤였다. 마침내 그는 밀랍으로 만든 모형 과일로 대체하지 않을 수 없었다.

　　세잔이 그리고자 한 것은 사과의 에로틱한 형태나 아담을 유혹한 상징적 의미가 아니다. 그에게는 사과 자체보다는 대상을 어떻게 보고 어떻게 그릴 것인가가 중요했다. 세잔은 시시각각 변하는 사물의 기저에는 본질적으로 변하지 않는 구조가 있다고 믿었고 이를 위해 사과 같은 구축적인 대상이 필요했던 것뿐이다.

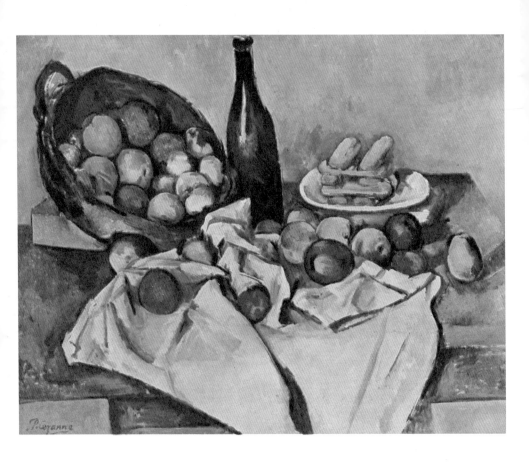

# 점으로 이룩한 디스토피아

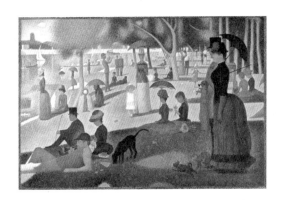

조르주 쇠라, '그랑드 자트 섬의 일요일 오후'
캔버스에 오일, 308.1×207.5cm, 1884~1886, 시카고 아트 인스티튜트

조르주 쇠라Georges Seurat, 1859~1891의 '그랑드 자트 섬의 일요일 오후Un Dimanche Après-midi à L'Île de la Grande Jatte'는 시카고 아트 인스티튜트 미술관이 자랑하는 대표작으로 신인상파Neo-impressionism의 점묘법이 가장 잘 표현된 작품이다. 신인상파란 인상주의의 짧은 붓 터치를 더욱 심화시켜 점으로만 그림을 그린 화파를 말한다. 이 명칭은 미술비평가 펠릭스 페네옹이 1886년 인상주의 마지막 전람회에서 쇠라의 이 작품을 보고 붙인 것이다.

쇠라의 그림은 당시 19세기를 주도한 과학적인 색채 이론에 근거를 두고 있다. 그는 사물이 다양한 색채의 대비를 통해 모습을 드러낸다고 생각했는데, 그의 점묘법 또한 보색대비로 점을 찍으면 인간의 눈이 그것을 혼합하여 멀리서 봤을 때 하나의 색채로 보인다는 점에서 착안했다.

쇠라는 이 작품을 통해 점묘법이 가진 불안정함과 순간성이라는 한계를 보상해냈다. 예컨대 형식적으로는 고전주의적인 치밀한 구성과 구도로 화면을 훨씬 견고하게 만들고 내용적으로는 정적을 기막히게 표현해냈다. 즉 인물이 모두 한자리에 있지만 소통의 여지가 없이 고립되어 있고 얼굴은 무표정하고 몸은 경직되어 있어 마치 마네킹같이 부자연스럽다. 근대 생활의 고독과 소외라는 개념이 그대로 느껴질 정도다.

그랑드 자트 섬은 센 강 주변에 있는 지역으로 쇠라가 이 그림을 그릴 당시에는 교외에 속하는 한적한 전원지대였다. 쇠라는 파리지앵들의 휴식처인 이곳의 풍경을 정밀하게 그려내고자 했다. 그래서 작품을 제작하는 데만 꼬박 2년이 걸렸고, 유화 스케치와 드로잉 작품도 60점이나 남겼다. 그리고 그림이 완성된 후에도 계속해서 다양한 수정을 가한 것도 유명한 일화이다. 과학자적인 치밀한 태도를 가진 화가였던 그는 10년 동안의 작가 생활에서 오직 7점의 작품만 남겼다. 31세의 아까운 나이에 독감으로 사망한 쇠라의 인생은 그의 작품에서 풍기는 정적만큼이나 비밀스럽다.

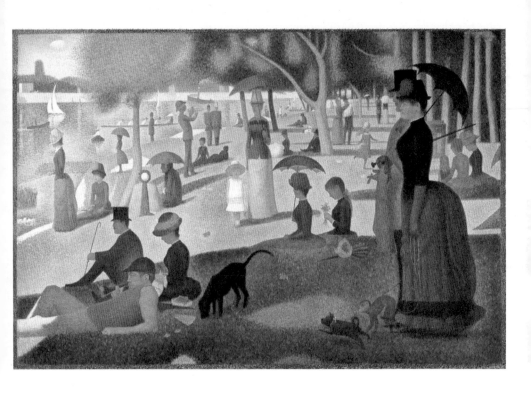

2

알려지지
않은
예술가의

알고 싶은
이야기

# 모피로 만든 식사

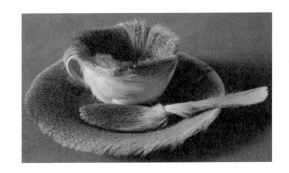

메레 오펜하임, '모피로 만든 식사'
아상블라주, 1936, 뉴욕 현대 미술관

추운 겨울, 차 한 잔이 생각날 때 이런 차를 대접받는다면 어떨까? 뜨거운 물을 부을 수도 없고 차를 마실 수도 없지만 기분만큼은 유쾌해지지 않았을까?

독일 태생의 스위스 화가이자 조각가 그리고 유일한 여성 초현실주의자였던 메레 오펜하임Méret Oppenheim, 1913~1985은 아카데미의 틀에 박힌 교육에 실증을 느끼고 갤러리와 카페에서 많은 시간을 보냈다. 당대의 카페는 예술가들의 아지트이자 창작의 산실이었는데 그곳에서 그녀는 동료들과 토론하고 사색하는 등 풍부한 만남을 가졌다. 매일 드나드는 카페에서의 독한 커피 한 잔은 그녀에게 깊고 짙은 인생과 예술에 대한 상징이었을 터!

일설에 따르면 이 작품은 피카소에게서 영감을 받았다고 한다. 스물두 살의 애송이였던 오펜하임이 대선배인 피카소를 만났을 때 털이 있는 팔찌를 하고 있었는데 피카소가 아주 재미있어 하더란다. 피카소 같은 대가의 관심은 오펜하임을 자극했고 그녀는 즉시 파리의 백화점에서 커피 잔과 받침을 구입해 중국 영양의 털로 감싸버렸다. 그리고 이 모피 잔 하나로 그녀는 일약 초현실주의의 스타가 되었다.

초현실주의란 이처럼 일상의 평범한 사물을 새로운 방식으로 보여주는 것이다. 그 유명한 "해부대 위에서의 우산과 재봉틀의 우연한 만남"로트레아몽·19세기 후반 프랑스

의 시인이라는 말은 초현실주의를 가장 잘 설명해주는 시구이다. 우연조차 억압된 것의 회귀로 보는 정신분석에 따르면 오펜하임에게 커피 잔과 모피는 무의식적인 연결 고리를 가지고 있을지도 모른다. 아마 작가는 커피를 마시는 시간을 따스한 시간, 휴식하는 시간, 풍부한 대화의 시간으로 생각했을 것이다.

어쨌거나 초현실주의 작가들은 일상을 '낯설게 만들기' 선수들이다. 딱딱한 것은 물렁하게 만들고, 부드러운 것은 딱딱하게 만들고, 가벼운 것은 무거운 것으로 만들고, 무거운 것은 가볍게 바꾸어놓는 것! 그것이 바로 모든 예술의 기본인 '낯설게 만들기'이다. 초현실주의뿐만 아니라 20세기 모든 미술의 전략이 이것이라 헤도 과언이 아니다.

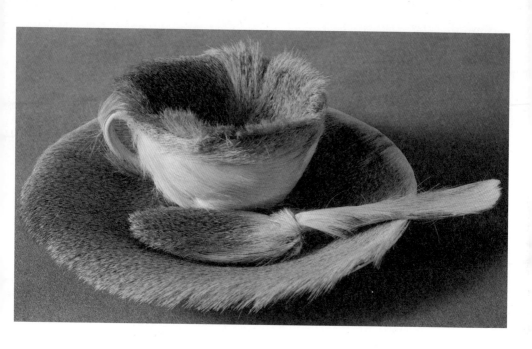

# 보나르의 투명한 여자

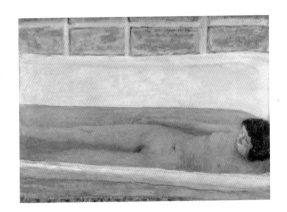

피에르 보나르, '목욕하는 여인'
캔버스에 오일, 120.6×86cm, 1925, 테이트 미술관

피카소가 '얼치기 화가'라고 불렀던 피에르 보나르Pierre Bonnard, 1867~1947는 정말 그저 그런 인상주의 화가에 불과했을까? 세계 유수의 미술관 전시를 통해 명예를 회복한 보나르는 19세기 말 프랑스 부르주아의 단란하고 내밀한 가정생활을 즐겨 다룬 앵티미슴Intimisme·인상파 이후 프랑스에서 일어난 회화의 한 경향으로 소박한 생활과 감정을 표현한 실내화파 경향을 대표하는 나비파Les Nabis의 일원이었다. 자신의 완성된 작품에 몰래 덧칠해온 것으로 유명한 완벽주의자 보나르! 더욱 흥미로운 사실은 그가 주로 한 여자만을 집요하게 그림 속에 담았다는 것이다. 마치 할 일이라고는 그녀를 훔쳐보는 것이 전부인 것처럼 말이다.

보나르가 자신의 400여 점의 작품 속에 담은 여인은 마르트 드 멜리니Marthe de Méligny이다. 사람들은 그녀가 어디서 왔으며 누구인지 몰랐다. 보나르조차 그녀의 원래 이름이 '마리아 부르쟁Maria Boursin'이라는 사실을 같이 산 지 32년 만에야 알게 되었다. 혼인신고를 하면서 드러난 것이다. 보나르는 26세 때 장례용 조화 가게의 점원인 24세의 멜리니와 동거를 시작했고, 연보랏빛 눈동자를 지닌 작고 창백한 그녀를 모델로서 아주 흡족해했다.

그런데 보나르는 멜리니가 50대가 되었을 때에도 여전히 젊은 시절의 모습으로만 그렸다. 폐질환과 청결 강박으로 온수욕을 즐긴 멜리니가 목욕을 준비하고, 욕

조에 막 들어서며, 욕조 안 물속에 길게 누워 있고, 목욕을 끝내고 분가루를 바르는 등 늘 아름다운 여성의 모습으로 말이다.

멜리니는 자신을 감추고 타인과 어떤 교감도 원하지 않았다. 그래서 보나르는 강아지 산책을 핑계로 몰래 친구를 만날 수밖에 없었지만 큰 문제가 되지는 않았다. 오히려 그녀의 신경증이 보나르에게 창조적인 영감으로 작동했다.

보나르의 사랑은 프루스트의 소설 《갇힌 여인La Captive》을 환기시킨다. 프루스트는 "그녀는 다른 어떤 이유에서가 아니라 나와 다른 자, 즉 타자이기 때문에 숙명적으로 비밀스러운 것이며 이 타자성 때문에 결국 나로 환원될 수 없고 늘 낯선 자로 남는 것"이라고 말했다. 보나르 역시 멜리니의 이타성, 즉 그녀의 낯섦이 계속 상처를 주는 한에서만 그녀를 사랑할 수 있었던 것은 아닐까?

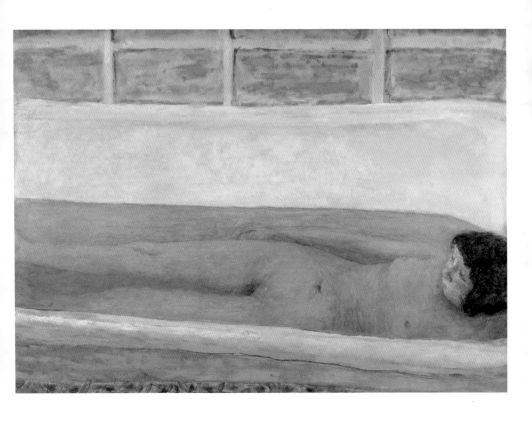

# 독신 여성이 아이를 그린다면?

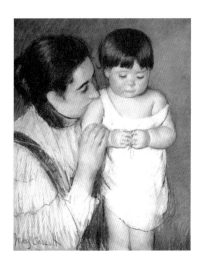

메리 카사트, '어린 토마스와 그의 엄마'
종이 위에 파스텔, 50.17×65.15cm, 1893

여성 미술가 가운데는 아이를 낳지 않은 이들이 많다. 그들은 자신의 작품이 자식이라고 말한다. 조지아 오키프, 프리다 칼로, 메리 카사트, 리 크래스너<sup>잭슨 폴락의</sup> <sup>부인</sup> 등이 대표적이다. 평생 독신으로 살았던 메리 카사트 Mary Cassatt, 1844~1926는 예술과 결혼 생활이 절대로 양립할 수 없다는 것을 아주 이른 나이에 깨달았다.

미국 피츠버그의 부유한 상류층 가정에서 태어난 그녀는 아버지의 반대에도 불구하고 당시 여자로서는 드물게 미술대학을 나와 저항하듯 프랑스로 유학을 떠났다. 드가가 가장 사랑하는 제자가 된 그녀는 인상주의에 합류해 활발하게 활동했고 인상주의 미술을 미국에 소개하기도 했다. 그런데 아이러니하게도 독신이었던 카사트가 평생 그림의 소재로 삼은 것은 엄마와 어린아이였다! 그것도 신뢰와 애정이 넘쳐나는 따스하고 평화로운 분위기를 기막히게 잘 표현해냈다. 하지만 카사트의 그림은 아이를 낳아보지 않은 여자가 모성을 제대로 표현할 수 있을까 하는 의구심으로부터 자유롭지 못했다.

아마도 카사트가 모성을 잘 표현해낼 수 있었던 것은 그것이 그녀에게 미지 또는 환상의 세계였기 때문일 것이다. 더불어 자신의 인생에서 단 하나 충족되지 않은 욕망에 대한 표출이기도 했을 터. 많은 기혼 여성 예술가들이 자기 아이를 그림의 소재로 삼지 않는 것을 보면 수

긍이 간다. 카사트의 그림은 엄마들이 겪는 육아라는 지난한 현실보다는 부드러움과 관능 그리고 관조의 시선을 담고 있다. 어떤 작품은 엄마가 아이를 안아준다기보다 오히려 아이가 엄마를 따스하게 감싸주는 느낌이 든다.

이 그림에서 엄마는 마치 토라진 연인을 달래는 것처럼 묘사되었다. 거부할 수 없이 귀엽고 앙증맞은 아기의 표정은 실소를 자아낸다. 카사트는 이런 모자 관계를 통해 엄마가 아이로부터 세상에서 가장 크고 아름다운 위로를 받을 수 있다는 것을 그리고 가장 이상적인 모성의 세계에 대한 향수를 표현한 것은 아닐까?

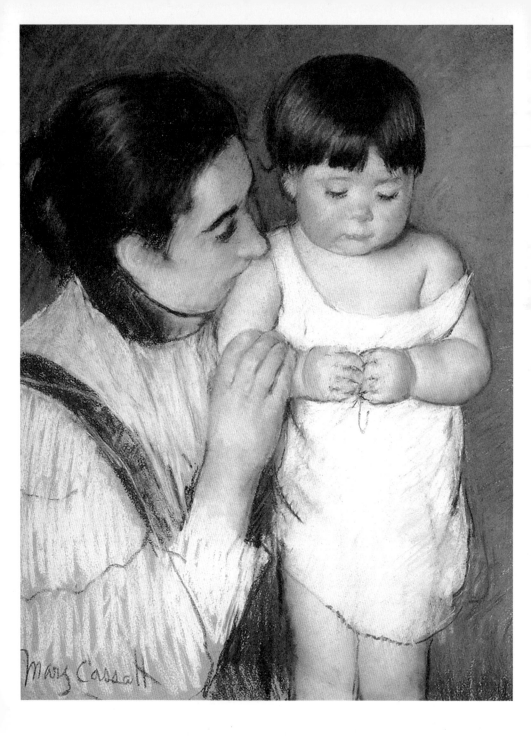

# 조각가 베르니니를 아시나요?

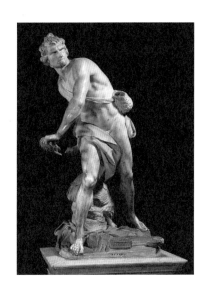

잔 로렌초 베르니니, '다비드'

대리석, 1623~1624, 보르게세 미술관

미켈란젤로가 르네상스 조각의 거장이라면 바로크 조각의 거장은 잔 로렌초 베르니니Gian Lorenzo Bernini, 1598~1680이다. 모든 면에서 미켈란젤로와 비견되는 베르니니는 미켈란젤로만큼이나 오래 살았고, 산 피에트로 광장을 설계할 만큼 바티칸과의 인연도 상당했다. 그 역시 다비드 상을 제작했는데 미켈란젤로의 다비드에 가려진 면이 있지만 역동성과 활기에 관한 한 베르니니의 '다비드David'는 거의 완벽하다고 할 수 있다.

다비드 즉 다윗과 골리앗의 싸움은 미술사의 흔한 주제이다. 솔로몬의 아버지이며 유대의 두 번째 왕인 다윗은 음악가이자 시인이기도 했다. 어린 시절 양치기였던 그는 전장에 있는 형들에게 양식을 가져다주러 갔다가 사울과 블레셋의 전쟁을 목도한다. 놋투구와 갑옷, 쇠로 만든 창날로 무장한 블레셋의 거인 골리앗이 결투를 해서 패배한 쪽이 노예가 될 것을 제안하자 누구도 감히 덤비지 못할 때 오로지 다윗만이 골리앗과의 싸움에 나선다. 다윗은 몸을 제대로 움직일 수 없을 것이라며 갑옷을 거절하고 돌멩이 다섯 개를 골라서 돌팔매질로 골리앗을 쓰러뜨리고 칼로 그의 목을 벤다. 그리고 골리앗의 머리를 트로피처럼 들고 개선한다.

베르니니의 다비드는 미켈란젤로의 다비드에 비해 크기도 작고 숭고미가 떨어지지만 바로크의 세계관을

잘 보여주는 걸작이다. 미켈란젤로의 다비드가 골리앗에게 돌팔매질을 하기 직전의 긴장감을 드러낸 그 자체로 완결된 조각인 반면 베르니니의 다비드는 골리앗을 향해 돌팔매질하는 역동적인 순간을 담고 있다. 바로크 미술은 르네상스 그림 속의 인물을 운동시킨다고 할 만큼 드라마틱한데 특히 베르니니의 다비드는 우리로 하여금 화면 밖에 누가 있는지를 상상하게 만든다. 바로크의 유동·생성하는 우주관, 즉 상호작용성이라는 세계관이 여실히 반영되어 있는 것이다.

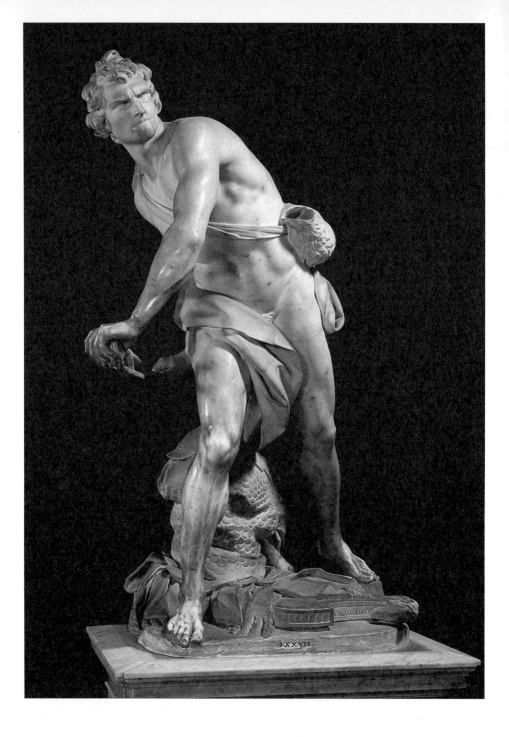

# 과일로 만들어진 남자

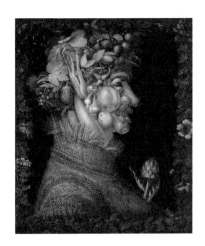

주세페 아르침볼도, 사계절 시리즈 중 '여름'
캔버스에 오일, 64×76cm, 1573, 루브르 미술관

밀라노 출신으로 신성로마제국의 궁정화가로 일하며 백작 작위까지 받은 주세페 아르침볼도Giuseppe Arcimboldo, 1526~1593는 알레고리allegory·말하고자 하는 바를 다른 것에 빗대어 설명하는 수사법 그림, 즉 우의화로 유명하다. 그는 16세기 마니에리스모Manierismo·'매너리즘'이라는 뜻으로 르네상스에서 바로크로 옮겨 가는 과도기에 나타난 미술 양식 화가들이 그랬듯이 세련된 고객을 위해 인공적인 성격이 강한 흥미로운 그림을 그렸다. 그리고 1573년에 봄, 여름, 가을, 겨울 등 계절별 '식물 초상화' 연작, 즉 '조합두상composite heads'으로 당대의 인기 작가로 부상했다.

'여름summer(L'Été)'이라는 인물은 16세기 유럽의 여름에 재배된 채소와 과일로 구성되어 있는데 복숭아, 마늘, 아티초크, 버찌, 오이, 완두콩, 옥수수, 가지, 딸기, 밀 등이 그것이다. 오이로 코를, 배로 턱을, 복숭아로 볼을, 강낭콩으로 이를, 체리로 입술을, 밀이삭과 밀짚으로는 옷을 만들었다. 그리고 목 부분에는 화가의 이름이, 어깨솔기에는 작업 연도가 적혀 있다.

봄, 여름, 가을, 겨울의 사계절은 공기, 불, 흙, 물의 4원소에 각각 대응된다. 이는 인생의 네 단계인 유년, 청년, 장년, 노년과 인간의 네 기질인 다혈질, 담즙질, 우울질, 점액질과도 조응된다. 이 그림은 정치뿐 아니라 우주 질서에까지 주권을 미치는 황제에 대한 송덕의 의미가

담겨 있어서 유럽의 다른 군주들에게 선물로 보내지기도 했다. 루돌프 2세의 총애를 받은 아르침볼도는 당시 황제를 즐겁게 해주기 위해 특별히 이 그림을 그린 것 같다. 우울증을 앓는 황제를 유머와 위트가 담긴 그림으로 위로하고 싶었던 마음이라고나 할까!

이질적인 개별 이미지를 조합해 착시에 의한 새로운 이미지를 만든 아르침볼도의 참신한 아이디어는 20세기의 다다Dada와 초현실주의자들에게 많은 영감을 주었다. 특히 초현실주의자들은 이질적인 사물이 하나의 공간에서 만나 낯설게 느껴지는 데페이즈망dépaysement · 어떤 물건을 이질적인 환경으로 옮겨 물체의 기이한 만남을 연출해 심리적 충격을 유발하는 기법의 방법론을 배웠을지도 모른다. 그리고 오늘날의 예술가들도 유머와 역설을 통해 지적인 게임을 하듯 작업을 풀어나간 아르침볼도를 벤치마킹하고 있는 중이다.

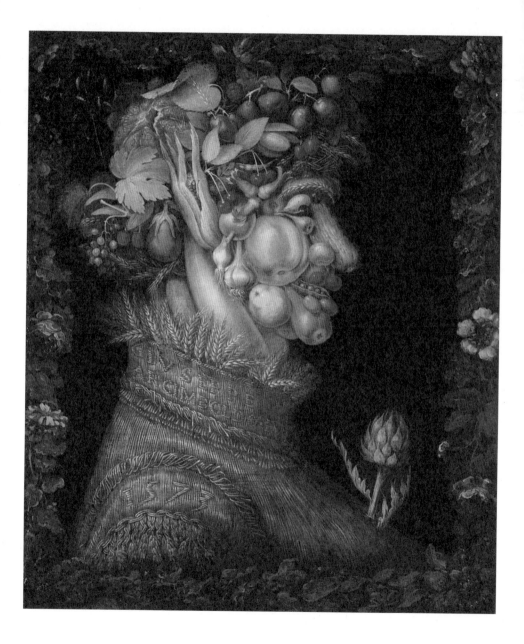

# 유럽 귀족을 사로잡은 털북숭이 소녀

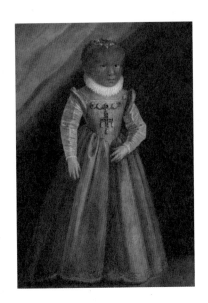

라비니아 폰타나, '안토니에타 곤살부스의 초상'
캔버스에 오일

혐오와 공포를 야기하는 대상은 오히려 그 때문에 더욱 매혹적인 경우가 있다. 여기 흉하지만 어쩐지 시선을 사로잡는 매력적인 초상화가 있다. '토니나'라는 애칭으로 알려진 털북숭이 소녀 안토니에타 곤살부스 Antonietta Gonsalvus의 초상화이다.

그녀는 네덜란드가 스페인을 상대로 독립전쟁을 시작한 1572년에 네덜란드의 작은 마을에서 태어났다. 아버지 페트루스 곤살부스는 카나리아제도의 테네리페 섬 출신으로 선천성 다모증이 있어서 얼굴은 물론 손과 팔, 온몸이 털로 뒤덮여 있었다. 그는 어렸을 때 파리로 건너와서 난쟁이와 광대를 좋아한 앙리 2세의 궁정에서 지내며 음악과 미술, 문학, 라틴어를 배웠고 스무 살 무렵 아름다운 네덜란드 여인과 결혼해서 4명의 자녀를 낳았다. 그리고 자식들은 모두 아버지의 질병을 물려받았다.

라비니아 폰타나Lavinia Fontana, 1552~1614는 1577년에 네덜란드 섭정 여왕이자 파르마 공작 부인이었던 마르그레테의 궁정에서 이들을 처음 만났다. 그리고 그해부터 곤살부스의 어린 딸 토니나의 초상화를 그리기 시작했다.

곤살부스 가족의 그림을 가장 많이 소장한 사람은 신성로마제국의 황제 루돌프 2세였다. 그는 정치를 멀리한 채 예술과 건축, 연금술에 관심을 가지고 프라하의 왕궁에서 유명한 학자들의 학술 자료와 기이한 예술품을

모았다. 그에게 괴물처럼 생긴 곤살부스의 가족은 신이 부여한 창조의 질서를 벗어난 본보기이자 자연의 오류를 보여주는 대표적인 사례였을 것이다.

곤살부스 가족은 유럽에서 꽤나 인기를 끌었고 그중에서 특히 토니나는 전 유럽의 왕궁과 귀족의 집에 초대받으며 광대로서의 역할을 충실히 해냈다. 귀족들이 입는 화려한 옷을 입고 잔뜩 겁먹은 소녀가 애처롭게 느껴지는 것은 평생 전리품 취급을 받으며 살았던 그들의 잔혹한 운명 때문이 아닐까?

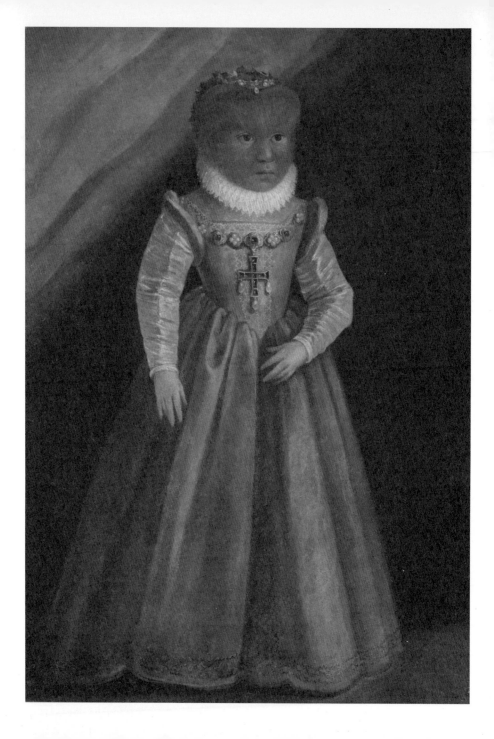

# 컬렉터, 화가가 되다

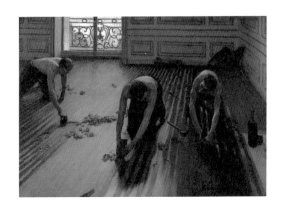

귀스타브 카유보트, '대패질하는 사람들'
캔버스에 오일, 146.5×102cm, 1875, 오르세 미술관

홍미로운 인상파 화가 가운데 하나가 바로 귀스타브 카유보트Gustave Caillebotte, 1848~1894이다. 법학을 전공한 부잣집 도련님이었던 그는 당시로서는 드물게 인상파 회화의 가치를 인정했고 자연스럽게 인상파 화가들의 경제적인 후원자이자 최초의 수집가가 되었다.

카유보트는 인상파 화가들의 카페인 '게르부아Guerbois'에 자주 드나들었는데 처음에는 르누아르의 작품을 구입했고 이후 피사로, 모네 등의 작품을 사들였다. 뿐만 아니라 모네에게 작업실을 저렴하게 빌려주기도 했고 모네의 격려로 취미로 그리던 그림을 본격적으로 시작하게 되었다. 화가들의 그림을 구매해주는 것에 대한 보상이었을까? 얼마 후 그는 인상파 전람회에 참여하게 된다.

카유보트는 1960년대에 이르러서야 전시와 경매를 통해 화가로서 서서히 재조명되기 시작했다. 그가 이처럼 오랫동안 화가로 인정받지 못한 이유는 무엇일까? 경제적으로 여유가 있었던 그가 작품을 내다팔지 않았기 때문일까? 그래서 동시대 다른 화가들보다 낮은 지명도를 가졌던 것일까? 르누아르의 말처럼 후원자로서 너무 두드러진 행동을 보였기 때문일까?

카유보트가 범상치 않은 화가임을 말해주는 매혹적인 작품이 있다. '대패질하는 사람들Les Raboteurs de Parquet'은 살롱전의 낙선작인 동시에 입선작이다. 그의 작

업실로 보이는 공간을 대패질하는 남자들을 그린 이 작품은 첫해 살롱전에서 거의 다뤄진 적 없는 낯선 주제를 그렸다는 이유로 탈락했다. 하지만 이듬해 살롱전에서는 오히려 그런 파격성 때문에 수용되었다.

카유보트는 철저하고 객관적인 관찰에 근거해 근대 생활 속 남성의 모습을 포토리얼리즘적으로 탁월하게 묘사해냈다. 그는 사람들이 눈여겨보지 않은 건장한 남자들의 등과 팔의 미적인 형태와 노동의 에너지 그리고 실내와 목재의 질감에 주목하게 만들었다. 그것만으로도 그는 충분히 재조명될 만하다. 아니, 어떤 인상파 화가들보다 매혹적이다.

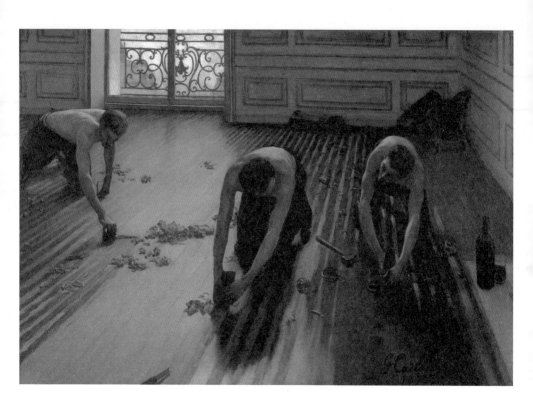

# 모델, 화가가 되다

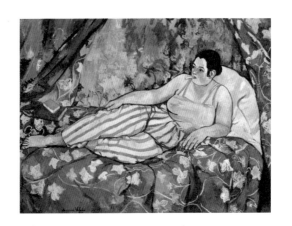

수잔 발라동, '푸른 방'
캔버스에 오일, 116×90cm, 1923, 조르주 퐁피두 센터

근대 여성 화가 중에는 모델 출신이 여럿 있다. 마네의 '올랭피아'의 모델 빅토린 뫼랑, 존 에버렛 밀레이의 '오필리아'의 모델 엘리자베스 시달 등이 그렇다. 그중에서도 독보적으로 화려한 경력을 자랑하는 모델은 수잔 발라동Suzanne Valadon, 1865~1938이다.

발라동은 당대 밑바닥 직업인 세탁부의 사생아로 태어나 다섯 살 때부터 생업에 뛰어들어 청소부, 직공, 양재사 등 갖가지 궂은일을 경험했다. 그리고 시간이 흘러 비교적 안정된 직업인 서커스단의 무희가 되었는데 얼마 못 가 추락으로 부상을 입고 서커스단에서 쫓겨난다. 열여섯 살의 발라동은 늙은 화가 퓌비 드 샤반의 모델이 되고 이후 르누아르의 모델이었다가 마침내 로트렉의 모델이 되었다. 그녀의 재능을 간파한 로트렉은 소묘의 대가인 드가에게 그녀를 소개했고 이후로 발라동은 드가의 모델이자 문하생으로 체계적인 미술 교육을 받게 된다.

발라동의 연애 경력은 그녀의 삶만큼이나 파란만장하다. 그녀는 사랑하는 로트렉과 결혼하고 싶었지만 로트렉은 그녀의 사랑을 거절했다. 변태적 성향의 음악가 에릭 사티를 단박에 차버린 그녀는 세월이 흘러 아들 모리스 위트릴로의 친구 앙드레 우터와 결혼하는데 21세 연하인 아들 친구와 함께하는 한 지붕 세 사람의 기묘한 동거는 당대 최대의 스캔들이었다.

산전수전 공중전의 대가 발라동의 배포를 보여 주는 그림이 있다. 바로 '푸른 방 La Chambre Bleue'이다. 이 그림은 미술사의 전통적인 주제인 비너스와 올랭피아, 오달리스크의 새로운 버전인 셈인데 그림 속 주인공 여자는 예쁘지도, 날씬하지도, 육감적이지도, 멋진 옷을 입고 있지도 않다. 게다가 누군가를 전혀 의식하지도 않으며 담배를 꼬나문 것이 여장부다운 품새다. 왼편에 놓인 책은 그녀가 추구하는 세계에 대한 메타포이다. 그녀는 담배와 책이라는 남성의 전유물을 기꺼이 사용할 줄 알았던 양성체였으리라. 결국 이 그림은 바로 발라동 자신에 관한 그림인 것이다.

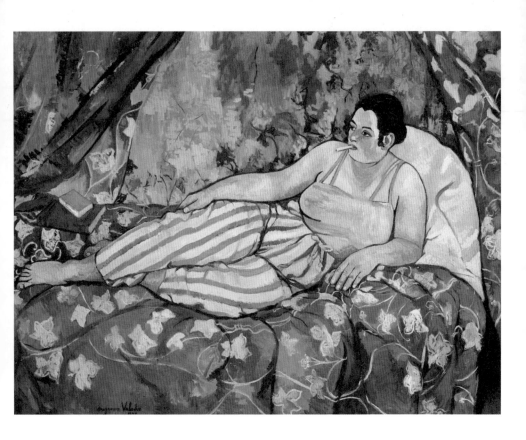

# 루소, 내가 제일 잘나가

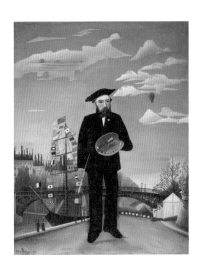

앙리 루소, '나, 초상―풍경'
캔버스에 오일, 113×146cm, 1890, 프라하 국립 미술관

앙리 루소Henri Rousseau, 1844~1910는 미술사상 가장 특이한 화가 가운데 하나이다. 세관원 출신인 그는 '두아니에Le Douanier·세관원'라는 별명으로 불렸는데 그의 업무는 거창한 별명과는 어울리지 않게 센 강을 타고 올라온 상선의 통행료를 징수하는 단순하고 지루한 일이었다.

세관원으로 일하면서 그림을 그려온 루소는 40세 무렵 작업실을 마련하고 공식적으로 작품을 발표하기 시작했고 49세가 되어 전업 화가의 길을 걷기 위해 22년간 몸담은 세관을 떠났다. 미술 학교를 나온 적도 없고 그림을 정식으로 배운 적도 없는 '일요화가회' 출신의 루소는 자신을 아주 위대한 화가라고 생각했다. 그는 후배인 피카소와 자신만이 당대 최고의 화가라고 스스로 말할 만큼 과대망상중 환자였다.

루소의 작품은 사실과 환상을 교차시킨 독특한 분위기 때문에 초기에는 미술계의 냉대를 받았지만 피카소와 아폴리네르 같은 당대 아방가르드 작가들에게 영감을 주었고 그들은 루소의 그림이 살롱전의 때가 묻지 않은 순수한 작품이라고 생각했다. 그리고 그의 그림에서 뿜어져 나오는 낯설고 싱싱한 분위기, 신비롭고 원초적인 에너지를 좋아했다. 하지만 이런 루소의 진가는 사후에야 비로소 조명되었다.

1890년 낙선전에 출품한 자화상 '나, 초상—풍

경 Moi-même, Portrait-paysage'은 루소의 자부심이 잘 드러나는 작품이다. 그는 센 강을 배경으로 턱수염과 베레모, 팔레트와 붓 등 화가를 상징하는 소도구로 무장한 자기 자신을 그렸다. 팔레트에는 사별한 두 아내의 이름인 '클레망스와 조세핀'을 새겼고 후경에는 에펠 탑과 만국기, 자신이 디자인한 깃발을 단 화물선, 열기구를 등장시켰다. 이로써 그는 박람회와 신기술에 대한 관심과 애국심까지 보여준다.

오늘 아침에 당신이 통과해 온 톨게이트의 요금 정산원을 자세히 보았는가? 그도 차량이 드문 시간에 시를 쓰거나 드로잉을 하면서 자신이 아주 괜찮은 예술가라고 생각할지 그 누가 알까?

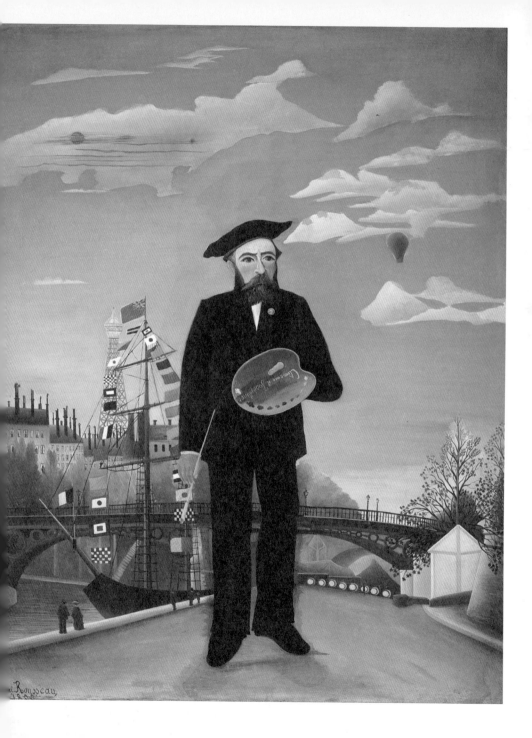

# 진짜 초현실주의자는 누구?

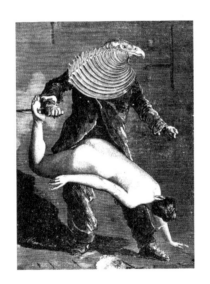

막스 에른스트, '이번 주의 친절'
석판화, 1934

독일 태생의 막스 에른스트Max Ernst, 1891~1976는 초현실주의자 중의 초현실주의자이다. 그는 살바도르 달리와 르네 마그리트보다 대중적인 인지도는 떨어지지만 마니아들은 그를 최고의 초현실주의자로 간주한다.

에른스트는 프로이트적인 잠재의식을 화면에 정착시키는 방법으로 프로타주frottage·문지르기 기법을 사용한 것으로 유명하다. 유년 시절에 그는 마룻바닥에 종이를 대고 긁으면 나타나는 형상에 매료되었고 그것을 무의식의 자동기술법이라고 생각했다.

에른스트의 작품에 집요하게 나타나는 형상이 있는데 그것은 새 부리 모양을 한 로플롭loplop이다. 이 새 인간은 에른스트가 창조한 분신이자 페르소나이다. 유년 시절에 사랑했던 앵무새의 죽음과 여동생의 탄생을 동시에 겪으며 심리적으로 무척 혼란스럽고 고통스러웠던 그는 새보다 더 뛰어난 반인반조라는 존재를 만들어냈다.

새 인간 로플롭은 판화집과 소설책인 《100개의 머리 없는 여인》과 《이번 주의 친절 Une Semaine de Bonté》 등에 등장한다. 거기서 로플롭은 허둥지둥 도망치거나 여성을 강간하고 감옥에 갇힌 여자에게 말을 거는 등 하나같이 기묘한 모습을 보인다. 에른스트의 거의 모든 이미지는 단박에 해독되지 않으며 궁금증만 더할 뿐이다. 에른스트가 프로이트의 《꿈의 해석》에 경도되었다는 사실을

감안한다면 그는 로플롭을 통해 '새처럼 행동한다'라는 의미의 독일어 'vögeln 성교하다'을 말하려고 했던 것인지도 모른다.

에른스트의 로플롭 작품은 그 어떤 작품보다 몽환적인 분위기로 현실과 환상의 경계를 체험하게 한다. 그런 까닭에 예술가이자 한 인간으로서 에른스트에 대한 호기심은 더욱 극대화된다. 에른스트는 어떤 인간일까? 달리의 부인 갈라, 페기 구겐하임, 초현실주의 화가 레오노라 캐링턴, 도로시아 태닝 등 많은 여성을 유혹하고 동료 시인 폴 엘뤼아르와 사랑에 가까운 우정까지 나눈 그는 알면 알수록 궁금증을 불러일으키는 기묘한 예술가다.

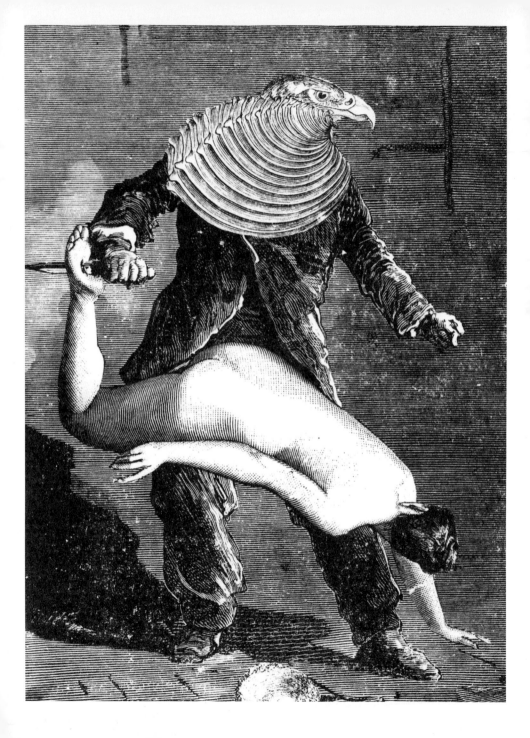

# 여성 화가로 산다는 것

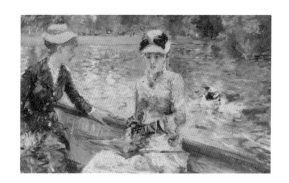

베르트 모리조, '여름날'
캔버스에 오일, 75.2×45.7cm, 1879, 런던 국립 미술관

19세기에 여성 화가로 산다는 것은 어떤 의미였을까? 그것은 남성과 대등하게 지적·사회적·정치적 경험 속에 자신을 던지는 것이었다. 당시 중산층 가문의 여자가 예술가가 된다는 것은 대단한 모험이자 사회적 한계와 대면하는 일이었다. 인상파 최초의 여성 화가 베르트 모리조Berthe Morisot, 1841~1895가 그런 경우이다.

　　모리조는 집안의 적극적인 도움으로 화가가 되었고 재능에 있어서도 남부러울 것이 없었다. 그렇지만 그녀는 곧 예술과 결혼 사이에서 갈등하게 되었다. 결국 결혼을 거부하고 화가로서의 인생에 집중하고자 했지만 자신의 작품이 가진 아마추어적인 느낌을 배제할 수 없었다. 그녀의 작품은 서사적 맥락과 극적 긴장감이 결여되어 있었고 작품 속에서 어떤 일이 일어나고 그것이 무엇을 의미하는지 호기심을 자극하는 면이 부족했다.

　　모리조 스스로도 자신의 자유와 창의력을 제한하는 개인적·사회적 제약이 고통스러웠다. "내가 바라는 것은 혼자 돌아다닐 수 있는 자유, 튈르리 공원이나 뤽상부르 공원의 벤치에 앉아 있을 수 있는 자유, 미술품 가게의 진열장 앞에 멈춰 서고, 교회나 미술관에 들어가고, 밤에 오래된 거리를 거닐 수 있는 자유이다. 그것이 내가 바라는 것이며, 그런 자유가 없이는 진정한 예술가가 될 수 없다." 이 고백은 여성 화가뿐만 아니라 당대 여성의 억압

적인 일상과 일탈에 대한 욕구를 보여주는 것이리라.

　　모리조의 삶에서 해소되지 않는 의문점이 하나 있다. 그녀가 프랑스 화단의 이단아이자 문제적 작가였던 마네와 평생 비밀스러운 연인 상태를 유지했음에도 작품에서 마네와 같은 독특한 비판과 풍자, 유머와 위트 같은 예술성을 보여주지 못했다는 점이다. 똑똑하고 재능 있는 여성 화가가 왜 아마추어적인 상태에만 머물렀을까? 17세기 바로크 시대의 아르테미시아 젠틸레스키가 화가인 아버지를 뛰어넘어 멋진 여성 화가가 되었다는 점을 생각해 보면 그저 시대 탓만 할 수는 없는 노릇이 아니겠는가!

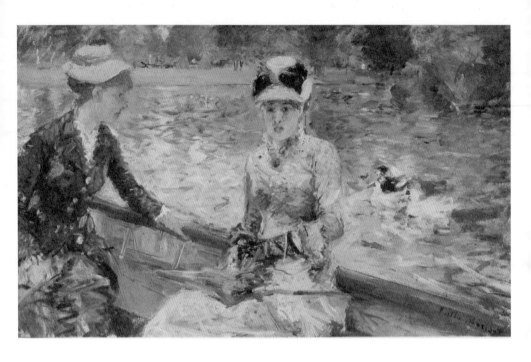

# 너무 일찍 떠난 그녀

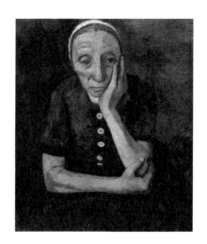

파울라 모더존 베커, '늙은 농부'
캔버스에 오일, 59×71cm, 1903, 함부르크 시립 미술관

너무 이른 나이에 갑작스럽게 세상을 뜬 여성 화가가 있다. 파울라 모더존 베커Paula Modersohn Becker, 1876~1907는 그렇게 일찍 죽지만 않았어도 20세기 최고의 화가 중 하나가 되었을지도 모른다. 그만큼 그녀는 당대의 시각으로 보았을 때 독자적인 화풍을 추구했다.

1898년 독일 브레멘 근교의 예술인 공동체 마을 보르프스베데에 정착한 모더존은 그곳에서 시대를 선도하는 미술가들을 만나고 우정을 쌓았다. 시인 라이너 마리아 릴케, 그의 부인이 된 조각가 클라라 베스트호프와 만난 것도 그곳이다. 모더존은 동료 화가 오토 모더존과 결혼하면서 그와 함께 공동 작업을 하기도 했다. 하지만 곧 결혼과 작업에 회의를 느끼고 파리로 떠났는데 표현에 있어서 형태를 최대한 단순화하고자 했던 그녀에게 파리는 예술적인 영감의 스펙트럼을 다양하게 만들어주었다.

모더존은 특히 루브르 미술관에서 고전, 고딕, 이집트 미술을 보고 전율했다. 세잔, 반 고흐 등 인상파의 작품과 나비파의 에두아르 뷔야르, 고갱의 작품에 매료되었다. 그녀 또한 고갱이 남태평양 연안을 여행하게 만든 원시주의에서 영감을 얻어 표현주의 양식을 연구했는데, 이를 바탕으로 그림이란 단순히 재현이 아니라 보는 행위를 통해 얻어낸 정서를 기록하는 행위임을 알게 된다.

모더존은 늘 자연의 단순함을 표현하는 데 집중

했다. 농촌 생활에 대한 자신의 경험을 화폭으로 옮긴 시절의 '늙은 농부Alte Moor Bäuerin'는 조각가 오귀스트 로댕을 만난 해에 그린 작품이다. 그래서인지 이 작품은 '모델링'이라는 조각적 기법처럼 견고하며, 투박하고, 둥글고, 소박하다. 노동을 단념한 채 피곤한 듯 앉아 있는 늙은 여자는 굵은 윤곽선과 평면으로 이루어져 있다. 그 굵은 윤곽선은 인물의 자연스러운 외관으로부터 인물의 본질, 특히 여인의 눈에서 두드러지는 풍부함을 추출해낸다.

　　이런 기막힌 표현주의적 묘사력을 지닌 화가가 겨우 10여 점의 작품만 남기고 첫 아이를 출산한 후 심장마비로 홀연히 세상을 떠난 것이다.

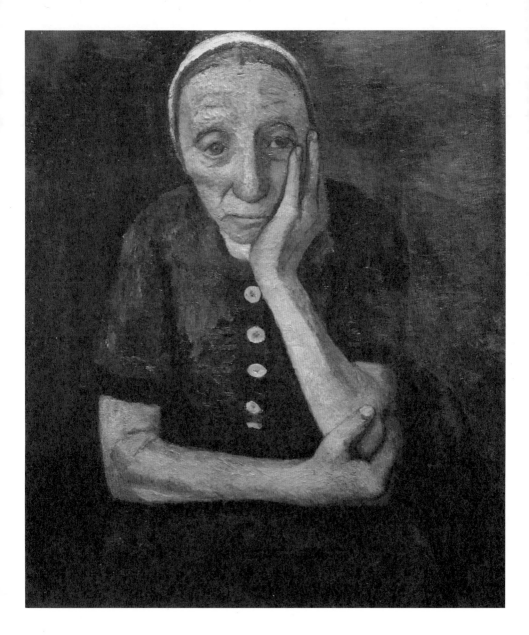

# '부활'의 부활!

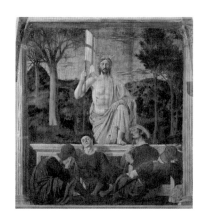

피에로 델라 프란체스카, '부활'
프레스코, 200×225cm, 1460년경, 산세폴크로 시립 미술관

오랫동안 서양미술사를 들여다보면 예기치 못한 화가가 좋아지기 시작한다. 피에로 델라 프란체스카Piero della Francesca, 1415~1492가 바로 그런 화가이다. 미술을 전공한 사람들도 처음에는 미술사에서 중요하다고 자리매김된 작품들에 시선을 두지만, 미학이나 미술사를 공부하고 가르치다 보면 미술사에서 배제된 작품들에 눈길이 간다.

이탈리아 산세폴크로에 있는 '부활The Resurrection'이라는 그림은 미술사에서 과소평가된 작품 중 하나였다. 산세폴크로가 워낙 외지고 작은 마을이기도 했거니와 이 그림은 다빈치나 라파엘로의 그림과 비교했을 때 너무 조용하고 유혹적이지도 않아서 재미와 감동이 없다고 여겨졌다. 그러다가 18세기에 벽화가 지워지고 19세기에 회벽이 깨지면서 15세기의 가장 중요한 프레스코화가 그 모습을 드러냈다.

이 작품은 초기 르네상스 회화답게 어눌하고 고졸한 느낌이 나지만 중세 회화에서 볼 수 없는 생생하고 실감나는 이미지를 가졌다. 예수는 중세 로마네스크 목조 십자가상에서의 모습과 흡사하며 거칠한 얼굴은 촉각적으로 느껴진다. 예수의 부활이 마치 우리 눈앞에서 일어나고 있다고 착각하게 만드는데 이로써 우리는 인류의 가장 심오하고 상징적인 사건의 목격자가 되는 것이다. 불행히도 가장 가까이에서 무덤을 지키는 로마 병사들은 모두

잠들어 있다. 흥미로운 것은 왼쪽에 눈을 감고 잠자는 인물에 작가 자신의 얼굴이 그려져 있다는 점인데, 이는 자신을 포함한 많은 사람들이 영적으로 무기력한 상태임을 보여준다.

이 그림은 제2차 세계대전 당시 사라질 뻔한 위기를 맞았다가 구사일생 살아난다. 1944년 영국인 장교 앤서니 클라크는 산세폴크로를 파괴하려다가 언젠가 읽은 책이 떠올라 포격 중지 명령을 내린다. 1920년에 올더스 헉슬리가 《길 위에서along the road》에서 "완벽하고 당당한 이 '부활'이야말로 세계 최고"라고 찬사를 보낸 것을 흘려 듣지 않았기 때문이다. '부활'이 부활한 것이다.

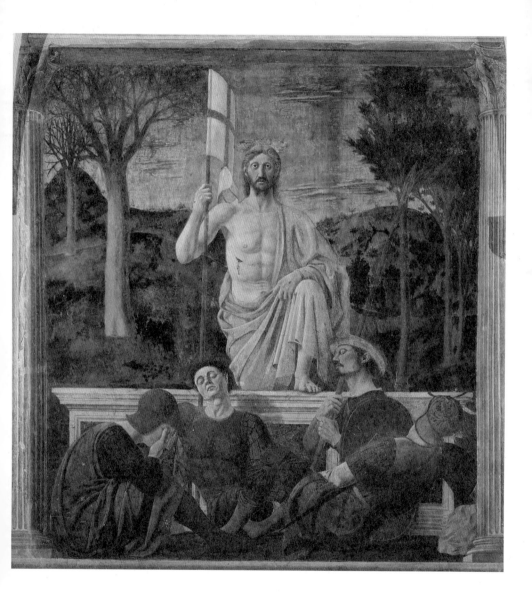

# 수도사의 불륜이 낳은 그림

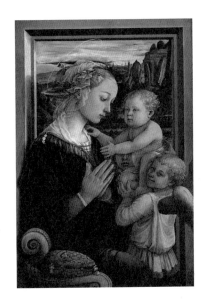

프라 필리포 리피, '예수와 두 천사와 함께 있는 마돈나'
목판에 템페라, 63.5×92cm, 1465년경, 우피치 미술관

이탈리아 피렌체에 가보면 보티첼리만큼이나 그림을 아름답게 그린 화가를 만날 수 있다. 그는 바로 보티첼리의 스승인 프라 필리포 리피Fra Filippo Lippi, 1406~1469이다. 그의 그림에는 보티첼리가 그린 '비너스의 탄생' 속 시모네타처럼 어여쁜 여자들이 넘쳐난다. 아니 그녀들은 보티첼리의 그림보다 덜 이상화되어 있는 동시에 훨씬 더 관능적일지도 모른다.

'프라fra'는 이탈리아어로 '승려'라는 뜻이다. 고아가 된 리피는 15세 무렵 자신의 뜻과는 상관없이 카르멜 수도회에서 운영하는 카르미네 수도원에 입단해 평생 수도사이자 화가로 살게 된다. 미술사상 그 누구보다 다채로운 삶을 살았던 그는 많은 일화와 추문을 남겼다. 술고래에 사기꾼으로 알려진 리피는 술과 여색을 탐했으며 방탕하고 분방한 일생을 보냈다. 하지만 예술에서만큼은 타고난 재능을 유감없이 발휘했는데, 빛의 교차를 통한 미묘한 명암과 윤곽선, 맑고 섬세하고 풍부한 색채, 설득력 있는 공간 구성과 우아한 인물상은 리피 그림의 세속적이고 관능적인 쾌락을 신성함의 경지로까지 격상시킨다.

리피는 1456년에 프라토의 산타 마르게리타 수녀원의 제단화를 그리던 중 그곳의 아우구스티누스회 수녀원에서 만난 루크레치아 부티를 납치한다. 그녀는 성모 그림을 그릴 때 모델이 되었던 것으로 보이는데, 리피의 나

이 50세에 23세의 아름다운 수련 수녀를 유혹한 것이다! 두 사람은 루크레치아의 자매와 다른 수녀들의 도움으로 함께 살 수 있었다. 그리고 피렌체의 유력한 가문인 메디치 가의 코시모 메디치의 도움이 컸는데, 메디치가 그의 재능을 높이 샀기 때문이다.

리피 부부는 슬하에 두 명의 자녀를 두었다. 아들은 유명한 화가가 된 필리피노 리피이고 딸은 알레산드라이다. 아들 필리피노 리피는 아버지의 이름을 받아 '작은 필리포'가 되었고 아버지가 못다한 작품을 마무리하며 아버지만큼 아름다운 그림을 그렸다.

내 상상 속 리피는 루크레치아를 추측하게 하는 이 그림 속 마돈나의 얼굴을 붓으로 어루만지고 있다. 언제나 그렇듯이 다시 못 올 사랑처럼 아련하고 고혹적인 시선을 보내면서 말이다.

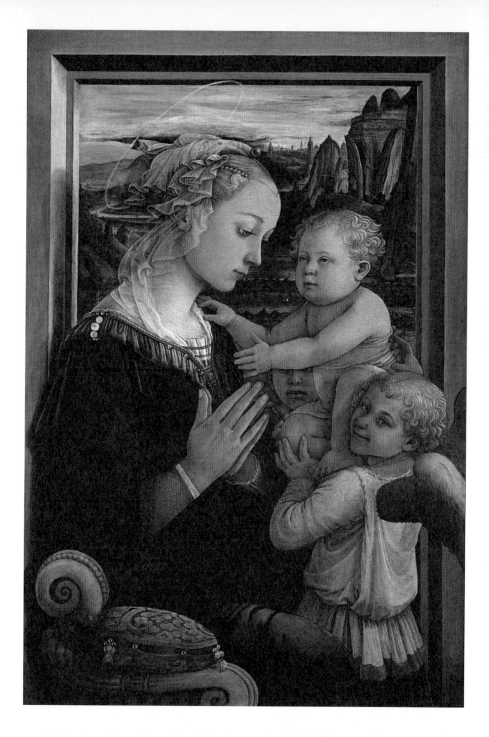

# 한여름 밤의 악몽

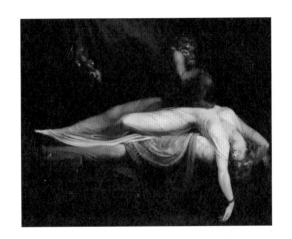

헨리 푸셀리, '악몽'

캔버스에 오일, 127×101cm, 1781, 디트로이트 미술관

한밤중의 침실, 젊은 여성이 침대에 나른하게 누워 잠자고 있다. 상반신은 침대 아래로 크게 젖혀졌고, 목은 활처럼 굽었으며, 입술은 살짝 벌어졌고, 볼은 어렴풋한 홍조를 띠고 있다. 실루엣이 적나라하게 드러나는 잠옷으로 드러난 몸의 굴곡이 커튼과 휘장 그리고 분홍, 노랑, 붉은색 등의 겹겹이 늘어진 시트와 중첩되면서 우아미가 더욱 고조된다.

헨리 푸셀리Henry Fuseli, 1741~1825는 스위스 출신의 화가로 영국에서 활동했다. 런던의 왕립아카데미 교수로 명성이 높았던 그는 사후에 잊혀졌다가 현대에 와서 재평가되었다. 정신분석학 같은 무의식과 욕망이라는 개념에 천착한 학문적 연구가 부재했던 시절에 푸셀리는 셰익스피어와 밀턴 등 영국의 대문호에 영감을 받아 '꿈과 악몽'을 주제로 그림을 그렸다. 1781년에 그가 '악몽The Nightmare'을 전시했을 때 영국 사회는 충격에 빠졌다. 작가는 꿈속에서 악마에게 시달리는 여인을 묘사한 것이라고 했지만 당시 사람들의 눈에 두 기이한 괴물은 성적 쾌락을 탐닉하는 퇴폐적인 존재로 보였다.

섬뜩한 눈에 흥분한 듯한 콧구멍과 입, 발딱 선 귀, 불길이 타오르는 듯한 갈기를 가진 말은 붉은 커튼 사이로 머리를 내밀고 있으며 잠든 여성의 야성 또는 마성을 의미한다. 더욱 무시무시한 대상은 여성의 배 위에 묵직하

게 올라탄 괴물이다. 뿔이 난 머리, 툭 튀어나온 눈, 울퉁불퉁한 미간, 억센 입술, 두둑한 턱, 손톱이 긴 굵은 손가락, 뱀처럼 생긴 귀는 추와 악의 표상이다.

유럽 설화에는 잠든 여성을 꿈속에서 강간하는 몽마夢魔가 등장하는데 '위에 올라탄다'라는 뜻에서 '인큐버스incubus'라고 부른다. 당시 사람들은 공포와 쾌락을 주는 몽마가 여성에게 음란한 꿈을 꾸게 만드는 괴물이라고 생각했다. 그런데 사실 이 그림은 푸셀리가 연모했으나 결혼을 거절당한 안나 란돌트에 대한 복수의 환상이라고도 한다. 당시 이 그림은 판화로 복제되어 수많은 사람들이 소장했다고 하는데 가장 인상적인 소장처는 프로이트의 상담 대기실이다.

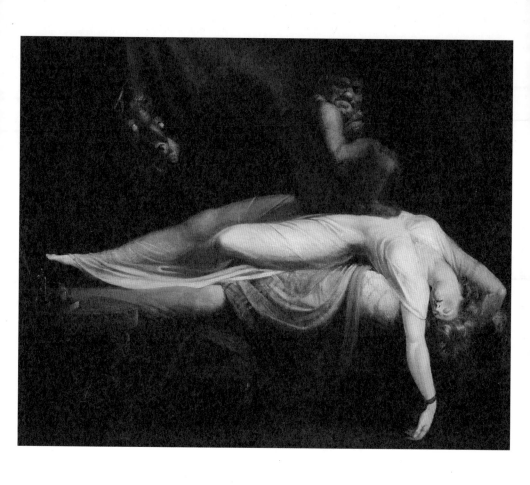

# 요절한 화가 마사초

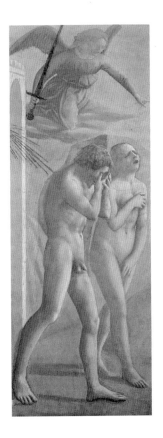

마사초, '낙원 추방'

프레스코, 88×208cm, 1426~1427, 산타마리아 델 카르미네 성당

쫓겨난 이들의 비참한 심경을 이렇게도 침통하게 표현한 그림이 있을까? 창세기 3장 8~24절에 따르면 하나님은 금단의 열매를 따먹은 인간에게 판결을 내린다. 여자에게는 출산의 고통과 남편에의 종속을, 남자에게는 노동의 형벌을 명한다. 하나님은 천사인 케루빔에게 아담과 이브를 에덴동산에서 추방하는 일을 맡기고 케루빔은 불칼을 들고 그들을 쫓아내 성스러운 장소를 지킨다.

　　1425년에 마사초Masaccio, 1401~1428는 피렌체의 실크 상인 브란카치 가문의 가족 예배당을 위해 '낙원 추방Cacciata dei Progenitori dall'Eden'을 그렸다. 차마 얼굴을 들지 못하고 슬퍼하는 아담과 허공을 응시하며 넋이 나간 이브의 표정은 압권이다. 특히 이브는 마치 비너스가 취하는 '비너스 푸디카Venus Pudica · 정숙한 비너스'라는 자세를 취하고 있다. 비너스와 이브가 이렇게 중첩되는 것이다.

　　이 작품은 아담과 이브가 벌거벗은 모습이 볼썽사납다는 이유로 무화과 나뭇잎이 덧그려진 적이 있으나 다시 원래대로 복원되었다. 원근법을 최초로 사용한 마사초는 이 그림을 통해 조각적인 모델링과 명암법, 그림자, 측면에서 바라본 아치, 단축법을 사용한 케루빔 등 이전까지 볼 수 없었던 기법을 강화했다. 까마득한 후배인 미켈란젤로가 그의 작품을 보고 크게 매료되었을 법하다.

　　수년 전 피렌체를 다시 방문했을 때 브란카치 예

배당을 찾아가서 마사초의 그 유명한 '성전세Tribute Money'
옆에 그려진 '낙원 추방'을 보고 충격을 감출 수 없었다.
아담과 이브의 참담한 감정이 금세 이입되었고 마사초에
대한 관심 또한 더욱 커졌다. 하지만 그 후로 그에 관해
알 수 있었던 것은 그가 외모에 전혀 신경을 쓰지 않았는
지 '지저분한 톰'이라는 별명을 가졌다는 것, 27세라는 나
이에 요절했다는 사실 외에는 없었다. 만약 마사초가 미
켈란젤로만큼 오래 살았더라면 어땠을까?

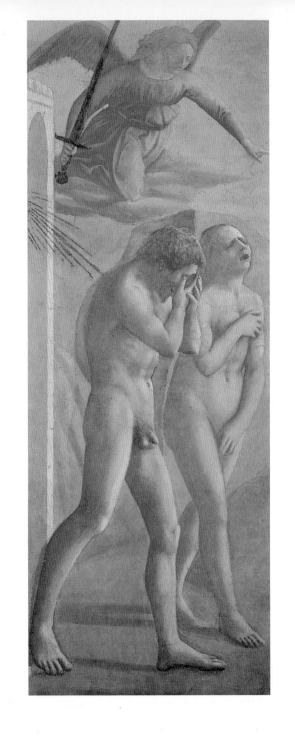

# 이런 결혼식 어때요?

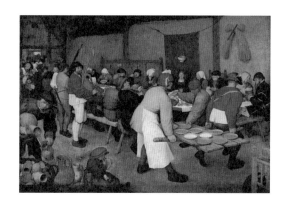

피테르 브뢰헬, '농가의 결혼식'
패널에 오일, 164×114cm, 1567, 빈 미술사 박물관

흥겹고 떠들썩한 소리가 들리는 결혼식이 허름한 곡식창고에서 열리는 것으로 보아 가난한 농민의 혼례인 것 같다. 16세기 플랑드르의 풍속을 흥미롭게 그려낸 피테르 브뢰헬Pieter Bruegel, 1525~1569은 종종 농부로 변장을 하고 동네 행사에 몰래 참여하곤 했다.

테이블을 사선으로 배치하고 음식을 나르는 사람들을 크게 그려 오른쪽을 강조한 구성 방법은 당시로선 매우 독특한 것이었다. 카메라가 없던 시기에 마치 사진 스냅 샷 같은 기법을 사용했다는 점이 그렇다. 그런데 혼례식의 주인공으로 보이는 신부는 이 잔치와 고립되어 있다. 초록색 휘장 아래 종이 왕관을 머리에 쓴 그녀는 먹고 마시는 하객들 사이에서 두 손을 다소곳이 모으고 잔뜩 긴장한 것처럼 보인다. 아무리 찾아봐도 신랑으로 보이는 인물도 없다. 당시 플랑드르에서는 '자신의 혼례식에 불참한 불쌍한 신랑'이라는 속담이 있었다고 하는데 그것은 결혼식 저녁까지는 신랑이 신부 앞에 나타날 수 없는 전통 때문이란다.

화가는 이날의 주인공인 신부와 그녀를 축하하러 온 하객보다는 음식을 나르고 술을 따르고 악기를 연주하는 악사들을 훨씬 더 크고 선명한 색채로 묘사하고 있다. 넉넉한 몸짓과 발걸음을 지닌 시중 드는 사람들, 연주보다는 하객들에게 음식이 잘 배달되고 있는지 신경 쓰

는 듯한 악사들이야말로 이 그림의 하이라이트이다. 화가는 이들에게 굶주린 민초들의 삶을 바라보는 시선을 투영한 것일까?

신부는 예수를, 서빙하는 사람과 악사는 예수의 제자들로 묘사한 것은 아닐까? 테이블과 하객은 '최후의 만찬' 모티프를, 술 따르는 남자는 예수가 포도주의 기적을 만든 '가나안의 혼인 잔치' 모티프를 환기시키니 말이다. 어쨌거나 이런 가난하지만 풍요로운 결혼식 피로연이 그립다. 차린 것 없지만 맛있는 그림 속 시대와 차린 것은 많은데 먹을 것은 하나도 없는 이 시대를 비교해보게 되는 것은 왜일까.

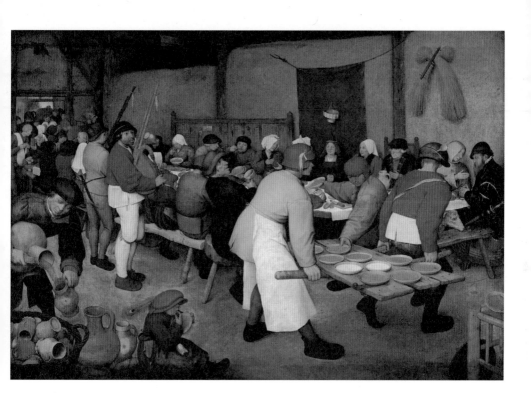

# 밀레보다 더 유명한

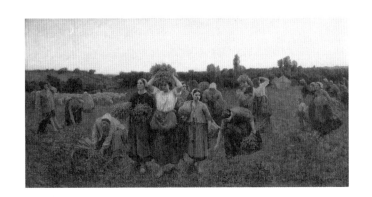

쥘 브르통, '이삭 줍고 돌아오는 여인들'
캔버스에 오일, 176×90cm, 1859, 오르세 미술관

밀레가 활동한 시절에 그의 '이삭줍기Les Glaneuses' 보다 훨씬 더 인기 있는 그림이 있었다. 우리에게는 생소한 쥘 브르통Jules Breton, 1827~1906의 그림인데 당시 살롱에서 큰 환영을 받았다고 한다.

황량한 들판의 저녁 무렵 남루한 복장을 한 여인들이 짚단을 이거나 들고 걷고 있다. 그중 몇몇은 아쉬운 듯 발걸음을 옮기며 이삭을 줍는다. 이들은 추수가 끝난 대지주의 밭에 흩어진 지푸라기를 주우러 온 가난한 농민들로 당시 프랑스 소작민들은 추수가 끝나고 떨어진 이삭을 주워 갈 수 있도록 허락받았다. 하지만 그때도 이삭줍기가 천한 일로 여겨지기는 마찬가지였다. 이 작품을 두고 당대의 보수적인 비평가들은 사실주의의 정수라며 극찬을 아끼지 않았다고 한다. 그들이 칭송한 것은 비참한 상황에서도 당당하게 생존하는 사람들의 모습이 아니었을까?

브르통의 그림은 밀레의 그림에서 느껴지는 처참한 빈곤과 고단한 노동의 흔적이 덜하다. 밀레의 작품이 따스하고 엄격하며 시적인 품격이 보인다면 이 작품은 무표정한 여인들의 포즈와 태도가 기이하게도 축제 분위기처럼 느껴지기도 한다. 그래서일까? 당대 농민의 실상이 아닌 체제를 유지하기 위한 프로파간다로밖에 보이지 않는다. 사회주의 리얼리즘처럼 말이다.

브르통은 프랑스 북부 지역에 위치한 쿠리엘의

작은 마을에서 태어나 에콜 데 보자르École des Beaux-Arts에서 공부했다. 파리에서 풍경화를 그리던 그는 건강상의 문제로 고향에 돌아와서 헐벗은 사람들과 시골 풍경 등 농민의 삶을 주제로 작업을 발전시켰다. 농민 화가로 알려진 그는 '진실주의verism'의 옹호자이자 뚜렷한 사회의식을 가진 사실주의자였다. 반 고흐 또한 그의 작품에 매료되었다고 한다.

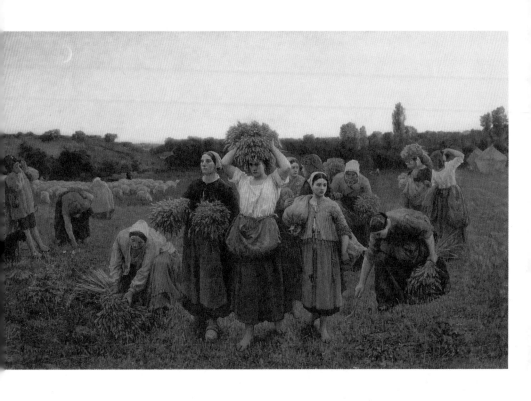

# 명상을 부르는 그림

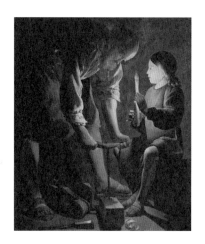

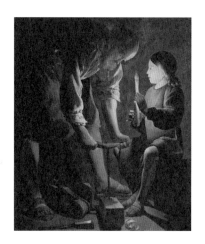

조르주 드 라 투르, '목수 요셉'

캔버스에 오일, 100×130cm, 1645년경, 루브르 미술관

프랑스 바로크의 대표적인 화가 조르주 드 라 투르Georges de La Tour, 1593~1652는 대중에게 다소 생소할 것이다. 오랫동안 묻혀 있던 그의 작품이 재조명되기 시작한 것은 1934년 파리의 오랑주리 미술관에서 개최한 '17세기 프랑스의 사실주의 화가들' 전시 덕분이다. 하지만 그가 당대에 인기가 없었던 것은 아니다. 그는 루이 13세의 궁정화가를 지냈을 정도로 대단히 인정받았다.

라 투르의 그림에 특별히 시선이 머무는 이유는 무엇일까? 바로크 미술의 주요한 특징인 명암의 대비가 뚜렷한 키아로스쿠로chiaroscuro·명암법와 관조적이고 명상적인 종교적 분위기 때문일 것이다. 좀 더 정확히 표현하자면 그의 그림은 단순한 명암법이 아닌 테네브리즘tenebrism에 속한다. 테네브라tenebra·어둠를 어원으로 하는 테네브리즘은 이탈리아 바로크의 거장 카라바조의 작품에서 영향을 받아 격렬한 명암 대조를 이용해 극적으로 표현하는 기법이다. 특히 야경을 배경으로 한다. 라 투르는 1610~1616년의 이탈리아 여행을 통해 카라바조의 작품에 대한 지식을 얻었을 것으로 보이는데 미술사에서 그처럼 밤의 실내를 능숙하게 빛과 어둠으로 표현한 화가는 드물다. 어둠 속에 드러나는 단순화된 형태와 섬세하게 관찰된 세부 묘사는 놀라울 정도다.

라 투르는 어떤 사람이기에 이다지도 영적인 종

교화를 그린 것일까? 그에 관해서 알려진 바는 많지 않다. 귀족 여인과 결혼했고 아내의 고향인 뤼네빌에서 부유한 삶을 살았다는 것, 전쟁과 약탈이 끊이지 않는 지역이어서 초기 작품이 소실되었다는 것, 유행성 출혈열로 사망했다는 것이 전해진다. 그는 상당한 재산가이자 고리대금업자였는데 하인에게 도둑질을 시키는 등 악행을 일삼았다고도 한다. 이때 사람들로부터 인심을 잃은 까닭에 그의 작품이 오랫동안 묻혀버렸다고도 하는데 라 투르의 밤 그림은 낮 동안의 악행을 속죄하는 의미에서 제작된 것일까? 참으로 알 수 없는 것이 인간이다.

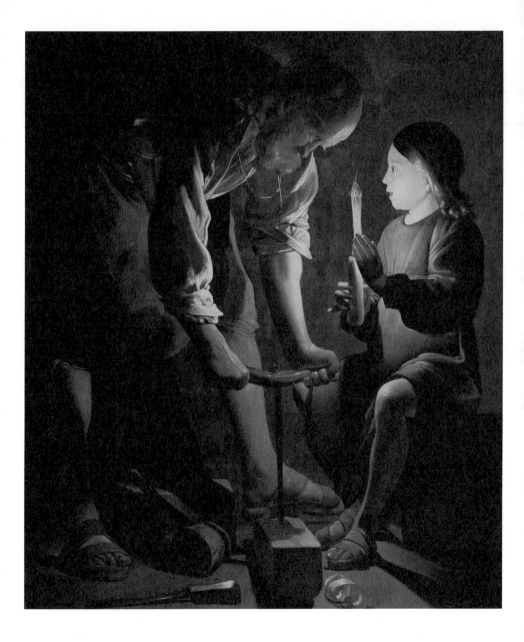

3

명작에
숨겨진

진짜
소중한
이야기

# 삼만 년 전의 화가

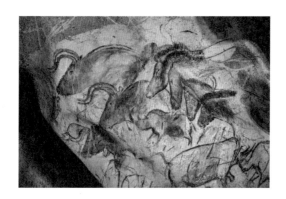

작자 미상, '쇼베 동굴벽화'
B.C. 3만 7,000년경

시종일관 내 눈을 의심했다. 가슴이 진정되지 않았다. 3만 7,000년 전 동굴벽화가 눈앞에 있다니! 독일의 영화감독 베르너 헤어조크 Werner Herzog, 1942~에 의해 쇼베 동굴벽화가 3D 다큐멘터리로 만들어졌다. 헤어조크 감독의 요청을 받아들인 주최 측의 철저한 보안 아래 처음이자 마지막으로 일반인의 출입이 허락되었다. 6일 동안, 하루 4시간씩, 4명만 들어갈 수 있는 동굴에서 촬영한 영화는 너무나 절박하고도 아름다웠다.

쇼베 동굴벽화는 1994년에 프랑스 남부에서 발견되었는데 이 동굴벽화는 가장 오래된 것으로 알려진 라스코와 알타미라보다 1만 5,000년이나 앞선다. 수만 년 동안 입구가 바위로 폐쇄되어 이처럼 생생하고 역동적인 벽화를 보존할 수 있었던 것이다.

300여 점에 이르는 쇼베 동굴벽화에는 다른 동굴에서 볼 수 없는 매머드, 사자, 곰 등이 그려져 있다. 나는 이 동굴벽화를 보면서 처음 선사시대 동굴벽화를 보고 가졌던 의문들을 다시 떠올렸다. 이 벽화는 누가 그렸을까? 왜 이런 그림을 그렸을까? 벽화가 동굴의 아주 깊숙한 곳에 그려져 있다는 점, 그리고 동굴에 사람이 살았던 흔적이 보이지 않는다는 점으로 미루어 보아 이 동굴은 성소가 아니었을까 추측된다. 벽에 찍힌 손도장을 보면 그림을 그린 사람의 키는 180센티미터 정도였으리라. 그리고 그는 새끼

손가락이 굽었을 것이다. 주술사였을까? 아니면 어떤 이유로든 사냥에 나갈 수 없는 사람이었을까?

한 가지 확실한 것은 그의 그림 솜씨가 무척 뛰어나다는 점이다. 살아 있는 듯 생생하게 움직이는 동물의 뿔과 다리, 해부학적 지식을 바탕으로 그린 듯한 섬세한 데생, 생존으로부터 터득했을 미감까지. 그런데 이 벽화가 사냥감들로만 채워져 있는 것은 아니다. 사냥의 성공을 기원하는 주술적인 목적으로만 그림을 그리지 않았다는 뜻이다. 이 그림이 그려졌을 당시 그들은 동물과 인간을 동일시하며 동물의 영혼을 위로할 줄 알았던 호모스피리추얼리스homo-spiritualis였다.

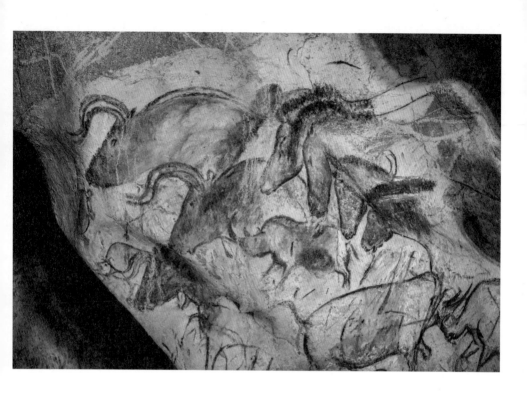

# 물질이 영혼이 된 사건

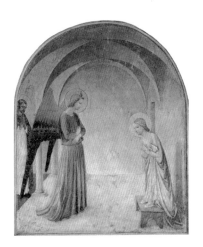

프라 안젤리코, '수태고지'
프레스코, 230×321cm, 1438~1445

'수태고지 The Annunciation'는 단순한 종교화가 아니다. 그것은 메타 회화 즉 그림에 관한 그림이다. 성화의 흔한 주제인 수태고지가 어떻게 그림이 무엇인지 설명해준다는 말일까?

수태고지는 천사 가브리엘이 마리아에게 나타나 성령으로 신의 아들을 잉태할 것이라고 전한 일이다. 정혼한 사람이 있는 처녀가 임신이라니, 당시 유대의 풍습에서 처녀의 임신은 돌로 쳐 죽일 만큼 끔찍한 스캔들이었다.

수태고지 도상에서 천사 가브리엘은 백합이나 홀笏을 들고 날개를 펄럭이며 홀연히 마리아의 거처에 나타난다. 그러면 마리아는 너무도 놀라고 당황스러운 표정으로 손을 가슴에 대거나 거부하는 듯한 포즈를 취한다. 성모는 반드시 책을 들고 있는데 구약성서의 아가서솔로몬이 하나님께 바친 사랑의 시를 펼쳐 보이고 있다. 신실한 믿음의 증표인 것이다.

수태고지는 성서의 가장 핵심적인 메시지를 담고 있다. 그것은 바로 말씀 logos이 육화되는 순간이다. 즉 보이지 않는 세계가 보이는 세계로 변하고 비물질이 물질화된다. 그런데 예술, 특히 물질이 기본이 되는 조형미술이야말로 영혼정신 또는 의식이어도 좋다이 육화되는 수태고지와 같은 원리를 지닌 것이 아닐까?

그림을 좋아하는 사람은 어느 날 벽에 걸어둔 그

림이 자신에게 말을 걸어오고, 위안을 주고, 때로는 괴롭히기도 한다는 것을 잘 안다. 물질에 영혼을 투사했으니 어찌 화가의 심리가 전해오지 않겠는가? 그런 의미에서 그림이야말로 예수의 탄생과 같은 최고의 미스터리이며, 예수의 기적과 같은 최상의 감동일 것이다.

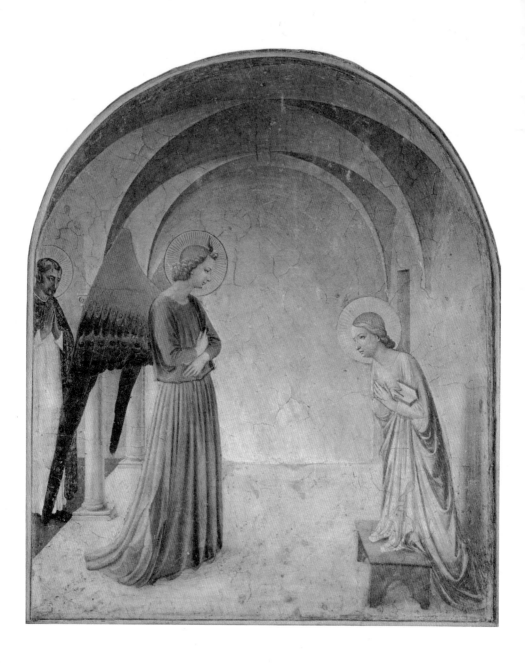

# 책 읽는 여자를 그리는 화가의 마음

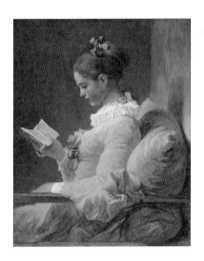

장 오노레 프라고나르, '독서하는 여인'
캔버스에 오일, 64.8×81.1cm, 1770~1772, 워싱턴 국립 미술관

몰입한 여자는 아름답다?! 내 지인 중 한 중년 남자는 라스베이거스의 슬롯머신 앞에서 도박에 열중해 있는 여자에게 홀딱 반해 연애를 한 적이 있노라고 고백했다. 자신만의 세계에 집중해 있는 것만큼 자극적인 존재는 드물다. 아마 그 연애는 몰입의 강도만큼이나 뜨거웠을 것이다.

그렇다면 독서에 푹 빠진 여자는 어떨까? 책 읽는 여자는 살롱 문화가 성행한 로코코 시대부터 본격적으로 그림의 소재가 되기 시작해서 19세기 말~20세기 초반에 이르러 매우 빈번히 그려졌다. 당대 귀족과 부르주아 여성들이 독서를 통해 교양을 함양하고 지적 허영을 누릴 수 있는 유일한 장소가 바로 살롱이었다. 가부장적 이데올로기가 팽배한 사회에서 여성들에게 책 읽기는 자아실현의 수단이라기보다는 지루하고 비천한 일상을 견디는 방법에 불과했다.

그녀들 중에는 책을 통해 가정이라는 좁은 울타리를 벗어나 상상력과 지식으로 이루어진 무한한 세계로 도피하는 방법을 터득하는 이들도 있었다. 자아를 발견하게 되면서 가정에 대한 순종을 벗어던지고 독립적인 자존감을 얻기에 이른 것! 그녀들은 책을 통해 자아실현이라는 거대한 각성의 세계로 진입했고 남자들은 그런 여자들이 매혹적인 동시에 얼마나 위험한가를 알게 되었다. 그래서

그들은 책 읽는 여자를 때로는 위험한 여자로 치부하고 경계했다.

하지만 이들과 달리 남성 화가들은 자기 세계에 빠진 여자, 손에 잡히지 않는 그런 여자를 동경했다. 그들은 그녀들에게 자신의 꿈을 투사했을지도 모른다. 책 읽는 여자, 아름다운 여자, 마치 놀이에 빠진 아이 같은 그들에게.

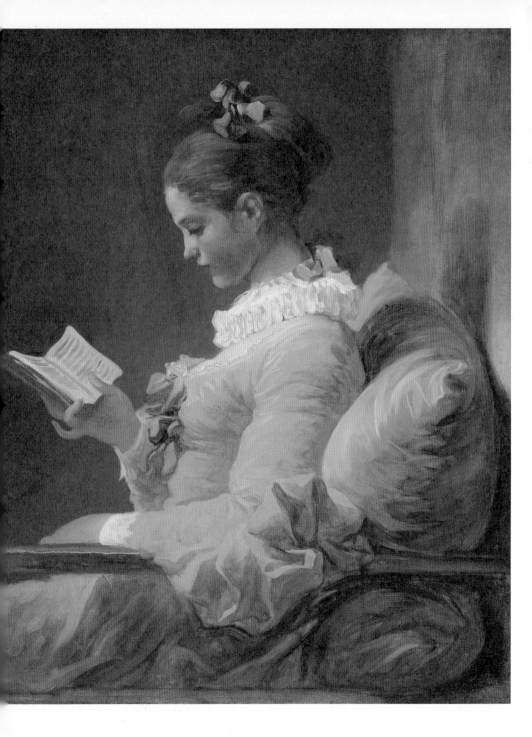

# 실용적 부부의 탄생

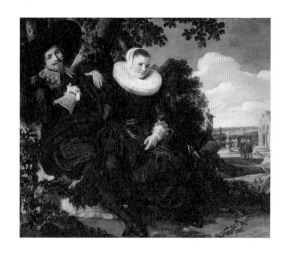

프란스 할스, '이삭 마사 부부의 초상'
캔버스에 오일, 166.5×140cm, 1622, 암스테르담 국립 미술관

아내가 남편의 어깨 위에 팔을 올리고 있는 이 그림의 모델은 네덜란드 할렘의 부유한 상인 이삭 마사와 그의 아내 베아트릭스 판 데어 란이다. 당시 네덜란드를 포함한 유럽의 부부 초상화는 각기 다른 화면에 그려져 벽에 나란히 걸리는 것이 대부분이었다. 따라서 이 그림처럼 부부를 한 화면에 그것도 야외에 배치한 경우는 극히 이례적이다. 더군다나 여자가 남자의 어깨에 팔을 올리고 있고 남자는 아무렇지도 않다는 듯 호방하게 웃고 있다. 여자의 표정은 또 어떤가, 당당하고 친근한 그녀의 웃음은 결혼의 만족도가 얼마나 큰지 가늠하게 한다.

이 그림은 17세기 네덜란드 중산층의 결혼 기념 초상화로 당시 중산층의 결혼이 정략결혼이 아닌 남녀 간의 우호와 사랑을 바탕으로 한 관계임을 보여준다. 심장에 댄 남자의 오른손은 사랑을, 그 곁의 엉겅퀴는 정절을 표시한다. 여자의 오른손 검지에 있는 두 개의 반지와 아이비 넝쿨은 사랑과 우정을 의미한다.

프란스 할스Frans Hals, 1582~1666는 삶을 사랑하고 세계를 긍정했던 신생 공화국 네덜란드 시민사회의 여유롭고 견고한 중산층 부부를 그리고 싶었다. 당시 중산층은 부부와 자녀 중심의 핵가족을 중시하는 문화를 발달시켰고 그만큼 부부관계가 더욱 소중하고 절실해졌다.

바로크 시대에 이르러 네덜란드 화가들은 부부

간의 사랑을 묘사하는 데 주저하지 않았다. 특히 정원을 배경으로 한 젊은 부부, 체스를 두는 부부, 하나의 술잔을 나누어 마시는 부부의 모습을 자주 그렸다. 이는 이전에 비해 부부 관계의 핵심이 우정과 파트너십으로 변모해가고 있음을 보여준다. 정말이지 북구인다운 실용적인 태도가 아닌가!

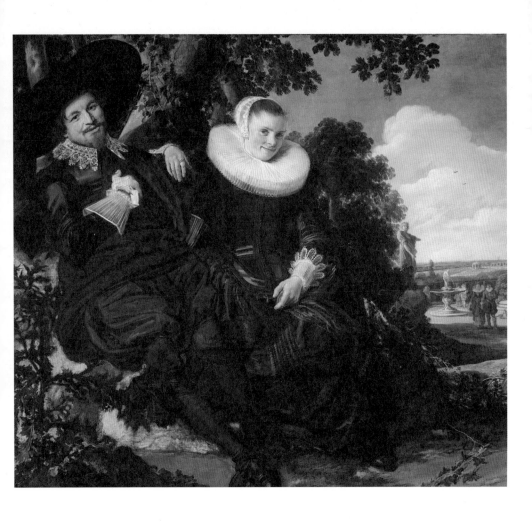

# 해골 그림의 진심

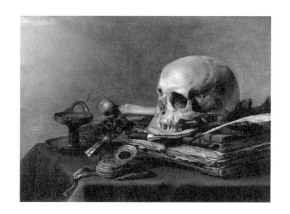

피테르 클레즈, '바니타스 정물화'
캔버스에 오일, 56×39.5cm, 1630, 마우리트하위스 왕립 미술관

책 위에 해골이 놓여 있다면 사람들이 좋아할까? 네덜란드인들은 그것을 은근히 즐겼던 것 같다. 그로테스크한 취향을 담은 네덜란드 정물화를 일컬어 바니타스 vanitas·허무, 허영, 영어로는 vanity화라고 한다. 그런데 사실 모든 정물화는 바니타스를 의미한다. 그중에서도 특별히 바니타스 정물화라고 명명할 때는 해골, 책, 골동품 등을 통해 '죽음을 기억하라Memento mori'라는 보다 직설적인 메시지를 드러내는 경우이다.

바니타스 정물화는 30년전쟁 이후인 1650~1660 년에 많이 그려졌다. 30년전쟁1618~1648은 합스부르크 왕가가 로마 가톨릭과 연합해 반종교개혁을 주창하며 스페인 지배하에 있던 네덜란드를 가톨릭으로 개종시키려 한 사건이다. 그러나 네덜란드는 스페인을 이기고, 오란녀 왕가를 중심으로 신생 공화국으로 독립하게 된다.

바니타스 정물화는 해골죽음과 부패의 상징, 시계얼마 남지 않은 시간, 절제의 상징, 꺼진 등잔과 촛불시간의 필연적 경과, 죽음의 임박, 책지식의 무용함 등이 단골 소재로 등장한다. 때로는 담배와 부싯돌, 담배쌈지 같은 모티프들도 더해진다. 이들 중 가장 눈에 띄는 것은 단연 책과 해골이다.

중세 시대 사람들은 세계를 읽을 수 있는 책처럼 생각했다. 그리고 세계는 신의 의지가 실현되는 무대였다. 책은 인류의 경험과 지식을 담은 것으로 인간 존재의

유한성을 극복하는 의미를 가지고 있었다. 해골 아래에 놓인 낡은 책은 죽음 앞에서 지식과 지혜도 결코 영원한 진리가 될 수 없음을 나타낸다. 하지만 바니타스화는 사람들을 겁주고 위협하려는 그림이 아니다. '메멘토 모리Memento mori' 즉 '죽음을 기억하라'를 설파하려 한 데 있는 것이 아니라, '카르페 디엠Carpe diem' 즉 현재를 살며 이 순간을 즐기라고 말하는 것이다.

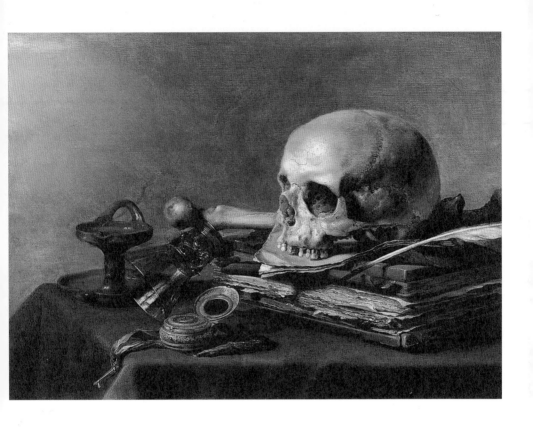

# 우울의 창조력

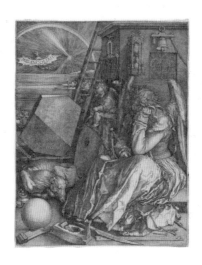

알브레히트 뒤러, '멜랑콜리아 Ⅰ'
동판화, 18.8×24cm, 1514

11월은 멜랑콜리하다. 이 멜랑콜리한 느낌이 적어도 내게는 슬픈 행복이다. 심연의 상상력을 끌어올리는 동인이 될 수 있기 때문이다. 그런 의미에서 멜랑콜리의 감정을 인문학적으로 이해한다면 그것을 창의적으로 변모시킬 수 있다.

멜랑콜리는 '검은 담즙melaina chole 또는 black bile'이라는 뜻으로 우울로 해석된다. 15세기 말, 피렌체의 신플라톤주의자들은 중세의 체액우주론humoral cosmology과 더불어 점성학에 관심을 가졌다. 점성술적인 견해와 신화적인 비유를 결합시킨 것이다. 따라서 멜랑콜리의 행성을 토성saturn·새턴/사투르누스/크로노스으로 삼고 전통적으로 흙, 겨울, 건조, 차가움, 북풍, 검은색, 늙음과 관련지었다. 또한 그 특징을 내향적이고 나태하며 침울한 기질로 인식했다. 이탈리아 여행을 통해 견문을 넓힌 인문주의자 알브레히트 뒤러Albrecht Dürer, 1471~1528는 이런 신플라톤주의자들의 견해에 동조했다. 그는 우울 없이는 어떠한 상상력도 기대할 수 없으며 예술가의 우울증은 오히려 천재성을 강화해주는 요인임을 깨닫는다.

'멜랑콜리아 I Melencolia I'에서는 날개를 단 존재가 턱을 괴고 앉아 허공을 응시하며 생각에 잠겨 있다. 그 옆의 아기 천사는 무언가를 열심히 기록하고 있다. 건물 벽에는 사다리가 세워져 있고 기하학을 나타내는 다면체와

구, 굶주린 개 한 마리도 보인다. 아랫부분에는 톱과 대패, 망치 같은 각종 도구가 널려 있으며 상단의 건물 벽에는 모래시계, 저울, 종 같은 것들이 매달려 있다. 그 옆에는 '마방진magic square · 가로, 세로, 대각선의 합이 모두 같도록 숫자를 배열한 것'이라고 불리는 숫자들이 적혀 있다.

　　이 모든 대상들보다 더욱 우리의 시선을 강력하게 사로잡는 것이 있는데, 그것은 바로 생각에 잠긴 인물의 눈동자이다. 그는 아무 행동도 하지 않지만 빛나는 두 눈은 무엇인가에 한껏 몰입해 있다. 이 모습이야말로 세계를 탐구하고 우주의 오묘한 질서와 미의 법칙을 밝히려고 고군분투하는 예술가와 지식인의 초상일 것이다. 그가 바로 뒤러 자신이다.

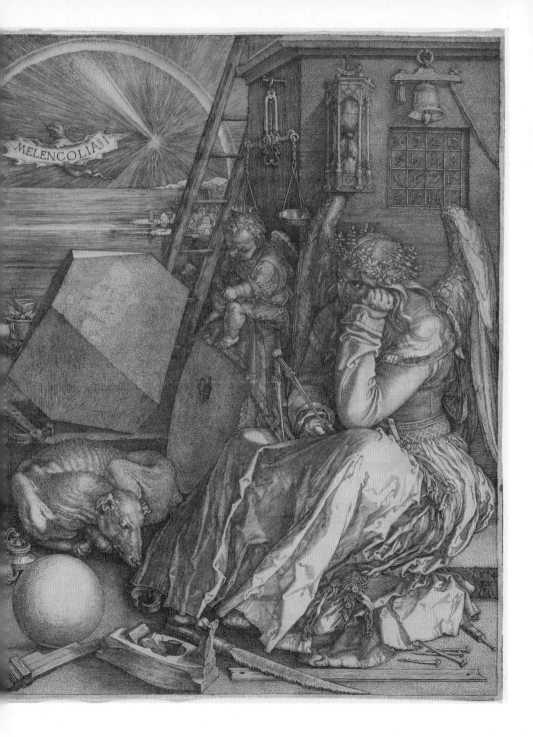

# 게이들의 수호신, 성 세바스찬

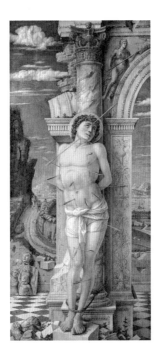

안드레야 만테냐, '성 세바스찬'
패널에 템페라, 30×68cm, 1456~1459, 빈 미술사 박물관

남성 누드의 전형인 아폴론을 제치고 르네상스에 새롭게 등장한 누드가 있다. 바로 성 세바스찬이다! 그는 로마 디오클레티아누스 황제의 근위장교로 당시 공인되지 않은 기독교 신자였는데 형장으로 끌려가는 기독교도들을 격려한 탓에 사형 선고를 받았다. 군중이 보는 앞에서 나무 기둥에 묶인 채 화살을 맞는 형벌을 받게 된 세바스찬은 화살을 맞고도 기적적으로 살아난다. 하지만 또다시 황제를 찾아가 그리스도교를 전하려다가 결국 그 자리에서 돌에 맞아 죽고 만다.

7세기에 흑사병이 로마를 휩쓸자 로마인들은 신이 활을 쏘듯이 세상으로 이 질병을 내려보냈다고 생각했다. 그런 까닭에 사람들은 화살에 맞고도 죽지 않은 역사 속 인물 세바스찬을 기억해냈다. 그들은 세바스찬이 흑사병으로부터 백성을 구하는 치유의 능력이 있다고 믿었고 화살을 맞고도 살아 있는 세바스찬의 모습을 제단화의 구석에 그려 넣거나 따로 기둥에 그렸다. 마치 부적과 같은 주술적 목적을 위해서 말이다.

그런데 이 그림은 은연중에 동성애의 욕망을 내비치는 그림으로 더욱 유명해졌다. 반나체의 남자가 사형을 받기 위해 단 위로 올라갔을 때 사람들은 젊고 건강한 세바스찬의 모습을 보고 순간적으로 매료되었다. 고대 그리스의 아폴론 조각 같은 아름다움을 발견했다고나 할

까. 아마도 무장해제된 희생자의 나약함과 형리의 잔인함이 대비되어 감동이 더욱 배가되었을 것이다. 예수 그리스도가 그러했듯이 말이다.

화살이 의미하는 바는 무엇인가? 정신분석학에서 화살은 통상적으로 남근으로 해석된다. 그림 속 화살은 세바스찬을 에로스의 대상으로 쳐다보는 뭇 남성들의 관음적 시선을 상징하는 것은 아닐까? 세바스찬은 마치 황홀경에 빠져 있는 모습이다. 화살을 맞고 고통스럽게 죽어가면서도 쾌락에 빠져 있는 느낌. 순교와 관능이 접맥되는 이 순간이야 말로 '고통 속의 쾌락'을 의미하는 주이상스Jouissance가 아닐까?

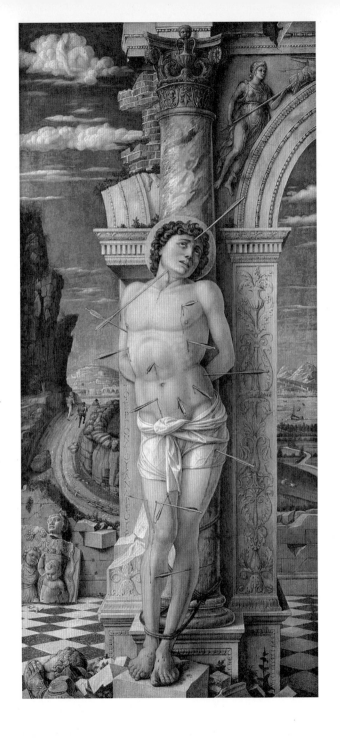

# 카라바조의 의심

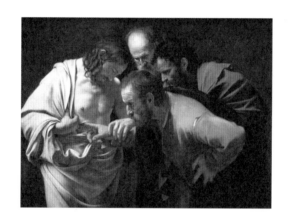

미켈란젤로 다 카라바조, '성 도마의 의심'
캔버스에 오일, 146×107cm, 1601~1602

충격은 착각 때문이었다. 예수의 옆구리에 난 상처를 만지는 자가 도마Thomas가 아니라 바로 나인 것 같다는 착각 말이다. 마치 3D 영화를 보는 듯한 친밀한 접촉의 느낌이었다. 미켈란젤로 다 카라바조Michelangelo da Caravaggio, 1571~1610는 어떻게 캔버스와 나 사이의 경계를 허물어버릴 수 있었을까?

'성 도마의 의심The Incredulity of Saint Thomas'이라는 주제는 요한복음 20장 24절에 등장한다. 무덤에 묻힌 지 사흘 만에 부활한 예수가 살아생전에 예언한 대로 제자들 앞에 나타난 것이다. 마침 그 자리에 없었던 도마는 자기 손으로 예수의 상처를 만져보기 전에는 절대 믿을 수 없다고 했다. 십자가에 못 박혀 온몸이 축 늘어진 채 죽는 것을 두 눈으로 똑똑히 보지 않았던가! 8일이 지난 후에 제자들이 모두 모였을 때 다시 나타난 예수는 의심하는 도마를 향해 특별히 한 말씀을 하신다. "네 손가락을 내밀어 내 손을 보고 네 손을 내밀어 내 옆구리에 넣어보아라. 하여 믿지 않는 자 되지 말고 믿는 자 되어라." 그러자 도마는 부끄러워하며 "나의 주, 나의 신이시여"라고 대답한다.

6세기경부터 미술 작품의 주제로 등장하기 시작한 '의심하는 도마'는 17세기 반종교개혁 시기에 가톨릭의 교리를 강조하기 위해 널리 사용되었다. 바로크 미술의 거장 카라바조가 그린 이 그림은 의혹이 믿음으로 바뀌는 순

간에 대한 탁월한 묘사이다. 카라바조는 르네상스적 종교화에 바로크적 풍속화를 도입하는 한편 바로크 미술의 핵심 기법인 키아로스쿠로를 드라마틱하게 구사했다.

그의 작품에 나타나는 생생한 현장감은 모두 치밀하게 계산된 구도와 '빛의 효과'에서 비롯된 것! "집시와 거지 그리고 창녀들, 그들만이 나의 스승이며 내 영감의 원천"이라는 그의 말대로 남루하고 가난한 이웃을 모델로 한 점 또한 카라바조의 사실주의의 핵심이다. 미술사에 살인자로 남은 요절한 천재 화가 덕분에 어떤 시뮬레이션보다 더한 감각의 극한을 사용해 작품을 감상하고 있는 우리는 복되지 않은가!

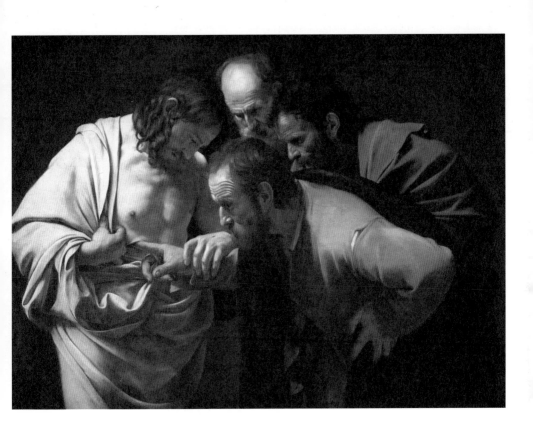

# 광기의 꽃, 튤립포매니아

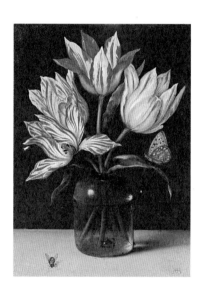

암브로시우스 보스하르트, '네 송이 튤립'

패널에 오일, 1615

꽃 중의 꽃은 무엇일까? 시대와 나라를 초월해 단연 장미꽃일 것이다. 그러나 장미 이전의 꽃의 제왕은 튤립이었다. 서양의 옛 그림에 장미보다 튤립이 훨씬 더 정묘하고 역동적으로 그려진 것만 봐도 알 수 있다. 튤립 하면 네덜란드를 떠올리지만 튤립의 원산지는 톈산산맥<sup>파미르고원</sup> 구릉지대이다. 페르시아와 터키를 거쳐 유럽에 들어온 이 꽃은 네덜란드에서 전성기를 맞이했는데 꽃이 크고 튼튼하게 잘 자라서인지 금세 유럽인들의 마음을 사로잡았고 네덜란드의 할렘과 레이덴이 제2의 고향이 되었다.

황금기 네덜란드에서는 한 가지 색의 튤립보다는 두 가지 이상의 색이 섞인 품종이 높은 가격에 거래되었다. 이 화려한 튤립은 '모자이크 바이러스'라고 불리는 병균에 감염되어 그처럼 강렬하고 다양한 색상을 가지게 된 것으로 새로운 종류의 튤립 구근을 만드는 데 6~7년이나 걸렸다. 사람들이 원하는 환상적인 색채와 강렬한 무늬의 튤립은 이처럼 병에 걸린 것이어서 흔하지 않았고 때로는 투기의 대상이 되기도 했다. 튤립 구근 하나가 부유한 상인의 1년 매출의 두 배에 해당하는 가격에 팔리기도 하고 웬만한 집 한 채 값이었다.

당시 정물화는 성상화를 제작할 수 없는 개신교인 칼뱅교의 종교화 역할을 대신했다. 특히 튤립은 꽃잎이 왕관을, 황금빛 꽃술이 금전과 부를, 검劍의 형태를 한

뽀족한 잎새가 분별력과 명예, 용기를 나타냈다. 화가들은 튤립이 가진 의미와 미적 조형성, 비싼 가격 때문에라도 그림에서 정밀하게 표현했는데, 그러다가 투기 과열로 튤립 가격이 폭락하자 그때부터는 어리석은 행위와 과욕의 상징으로 사용하기도 했다. 흥미로운 것은 유명 화가의 그런 그림까지도 보석의 가치에 비유되어 최상류층이 앞다투어 구매했다는 사실이다.

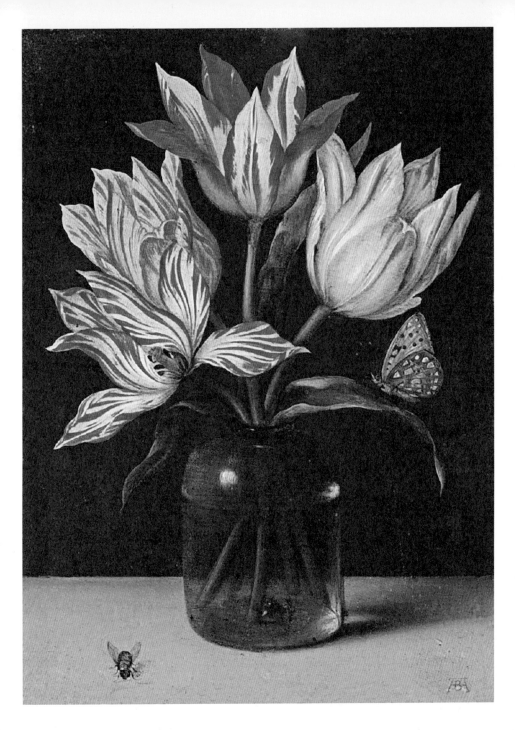

# 팜므 파탈의 야수성

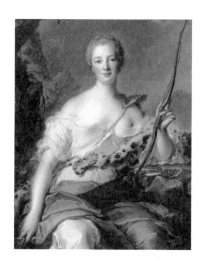

장 마르크 나티에, '마담 퐁파두르'
캔버스에 오일, 82×102cm, 1746

18세기 로코코 예술의 핵심 인물은 마담 퐁파두르Madame de Pompadour, 1721~1764이다. 몇몇 미술사가들은 로코코 예술을 마담 퐁파두르 양식으로 부르기도 한다. 루이 15세의 애첩으로 20여년 동안 문화예술의 후견인은 물론 섭정도 마다하지 않았던 마담 퐁파두르는 왕관 없는 여왕으로서 프랑스 역사상 가장 매력적이고 영리하며 창의력이 뛰어난 여성이었다.

평민 출신이었던 퐁파두르가 왕의 여자가 될 수 있었던 것은 점성술에 심취했던 어머니 덕분이다. 딸이 아홉 살이 되었을 때 미래에 왕의 여자가 된다는 점괘를 들은 모친은 치밀한 계획을 세운다. 왕의 여자가 되기 위해 필요한 사교술과 매너, 인문학과 음악·예술 등 다방면의 재능을 키우기 위한 집중교육에 들어간 것. 다행히도 총명하고 성격이 활발했던 퐁파두르는 모든 방면에 탁월한 재능을 보였다.

왕의 여자가 되기 위한 준비가 끝났다고 생각한 그녀의 어머니는 딸을 왕의 측근과 결혼시키고 왕의 영지 근처로 이사 보낸다. 궁정생활에 지친 왕은 주로 사냥에 탐닉했는데 퐁파두르는 그런 왕의 시선을 끌기 위해 말을 타고 영지 근처를 배회했고, 급기야 그녀의 스펙터클한 옷차림과 자태는 왕을 매료시킨다.

로코코 시대에는 왕의 여자가 된 퐁파두르를 소

재로 한 찬란한 그림이 넘쳐났다. 그러나 이 그림처럼 아르테미스로 변신한 모습은 다소 이색적이다. 퐁파두르는 왜 평상시의 화려한 옷차림이 아닌 이런 모습으로 그려진 것일까? 아르테미스는 아폴론과 쌍둥이 남매로 사냥을 주관하는 처녀신으로서 여성의 자주적인 기질의 의인화이기도 하다.

퐁파두르가 왕을 사로잡을 수 있었던 중요한 이유 중 하나가 바로 여전사 같은 아르테미스적 속성 때문이리라. 그녀는 궁정의 여느 여자들과는 다르게 지성뿐 아니라 활력, 대범함, 독립성, 예외성 등을 가진 존재였다. 이렇게 그녀 속에 내재한 남성성은 세기의 남자를 쥐락펴락할 수 있는 유혹의 무기가 되었던 것이다. 또 하나, 그녀는 어쩌면 질투와 음모가 난무하는 궁정생활에서 벗어나 자연으로 돌아가 야생의 처녀가 되기를 갈망했던 것은 아닐까?

# 부채에 담긴 속 깊은 뜻

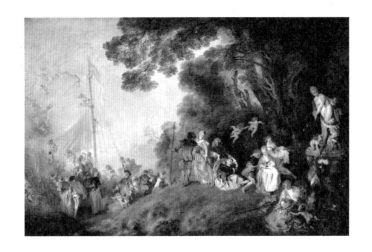

장 앙투안 와토, '시테라 섬의 순례'
캔버스에 오일, 294×129cm, 1717, 루브르 미술관

"부채 보낸 뜻을 나도 잠깐 생각하니/가슴에 붙는 불을 *끄*라고 보내도다/눈물도 못 *끄*는 불을 부채라서 어이 *끄*리." 〈고금가곡〉에 수록된 작자 미상의 노래이다. 우리 선조들은 부채를 여름철 선물로 보냈는데 부채는 바람을 일으켜 더위를 식혀줄 뿐만 아니라 먼지 같은 오물을 날려 청정하게 하고 액귀를 몰아내는 역할을 했다.

서양미술에서 부채는 로코코 시대에 모습을 자주 드러낸다. 로코코 패션의 완성은 하이힐과 숄, 부채, 퐁탕주가체, 모자, 액세서리 등이다. 이처럼 패션이 파편화되었다는 것은 그만큼 에로티시즘이 정교화되었다는 의미이기도 하다. 로코코는 뭐니 뭐니 해도 유혹과 연애의 시대가 아닌가! 특히 부채는 사교계와 시민 계급의 여성 모두에게 중요한 장신구였다.

부채를 솜씨 있게 다루는 것만으로도 교태에 도움이 되었다. 부채를 쥐면 아름다운 손과 연약한 손목, 화사한 몸짓, 잘 다듬어진 몸매가 눈에 띄었다. '부채 언어'라는 말까지 생겨났을 정도로 부채는 타인이 눈치채지 못하도록 남자와 친밀한 대화를 주고받을 수 있는 상징적 도구였다. 이를테면 여자가 부채를 완만하게 기울이면 "날 잡아잡숴"의 의미이고 부채를 의기양양하게 펴면 "당신 따위에겐 절대 잡아먹히지 않겠다"라는 선언이다. 뿐만 아니라 여자들은 부채 언어를 통해 남자가 초대에 응했는지는 물

론 방문 시간까지 알 수 있었다. 이렇듯 여자들은 부채를 통해 사랑과 절망, 분노 따위의 모든 감정을 표현했다.

로코코 시대의 대표적인 화가 장 앙투안 와토 Jean-Antoine Watteau, 1684~1721의 '시테라 섬의 순례 Pèlerinage à L'île de Cythère'를 보라. 이 시대의 그림은 주로 남녀가 희롱하며 노는 '페트 갈랑트 fetes galantes' 즉 '우아한 축제' 또는 '사랑의 연회'라는 장르가 대세였다. 화면에 등장하는 세 여자들 중 부채를 든 여자는 아직 유혹되지 않았으며 아마도 남자의 애간장을 가장 많이 녹이고 있을 것이다. 부채를 들고 있는 품새를 보라!

# 미친 얼굴로 돌아보라!

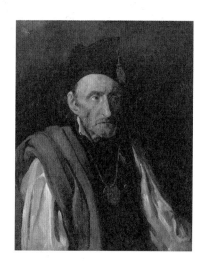

테오도르 제리코, '자신이 고위 장교라는 착란에 시달리는 남자'
캔버스에 오일, 65×81cm, 1819~1822

낭만주의의 기본적인 정조는 '동경'이다. 낭만주의자들은 상상의 것, 무한한 것, 먼 곳에 대한 동경을 모토로 한다. 현실감이 떨어지고, 이국적인 것, 관능적인 것, 악마적인 것에 관심이 많다. 18세기 말에서 19세기 전반에 걸쳐 탄생한 낭만주의는 천재와 광기의 예술가 개념을 만들어냈다. 통상 예술가를 생각할 때 과도한 감정, 자유와 방종, 괴팍함, 혼돈을 떠올린다면 낭만주의자로서의 예술가를 염두에 둔 것이다.

낭만주의자들의 먼 곳에 대한 사랑 또는 동경은 두 가지로 나타난다. 시간적으로는 중세와 바로크 시대, 공간적으로는 페르시아와 북아프리카 같은 근동과 인도와 중국, 일본 같은 극동에 대한 향수가 바로 그것이다. 낭만주의자들이 하렘의 여성과 말을 탄 모로코인 같은 근동 지방의 정서를 표현한 것도 그 때문이다. 뿐만 아니라 낭만주의 화가들은 전쟁과 혁명을 많이 그렸다. 침몰한 난파선과 학살 장면은 그들의 단골 메뉴였다. 낭만주의 시대부터 등장하기 시작한 동물화는 인간의 야만과 야수성을 동물에 투사했다.

낭만주의 시대에 이르러 광인들이 그림의 주인공으로 등장했다는 사실은 눈여겨볼 만하다. 낭만주의자들은 광인이 세상에 버려진 고아, 이방인 또는 자신의 분신이라고 생각했던 것 같다. 32세에 요절한 테오도르 제리코

Théodore Géricault, 1791~1824는 생애 마지막 2년 동안 10여 점의 이름 모를 광인 초상화를 제작했다.

　　　그림 속 남자는 붉은 술을 모자에 달고 한쪽 어깨에는 담요를 두른 채 커다란 동전을 훈장처럼 목에 걸고 있다. 바짝 마른 얼굴에 흘겨 뜬 눈은 허공을 바라보고 있고 입술은 굳건히 닫혀 있다. 그 누구와의 소통도 거부한 채 자기만의 세계에 빠져 있는 것이다. 그의 희한한 복장은 나폴레옹 시대의 군복과 닮았는데 이 그림은 나폴레옹의 백일천하가 실패하고 5년 뒤에 그려졌다. 그래서일까? 마치 나폴레옹과 함께 영영 사라져버린 찬란한 영광의 시대를 동경하는 프랑스 군중의 무기력함을 대변하는 것도 같다.

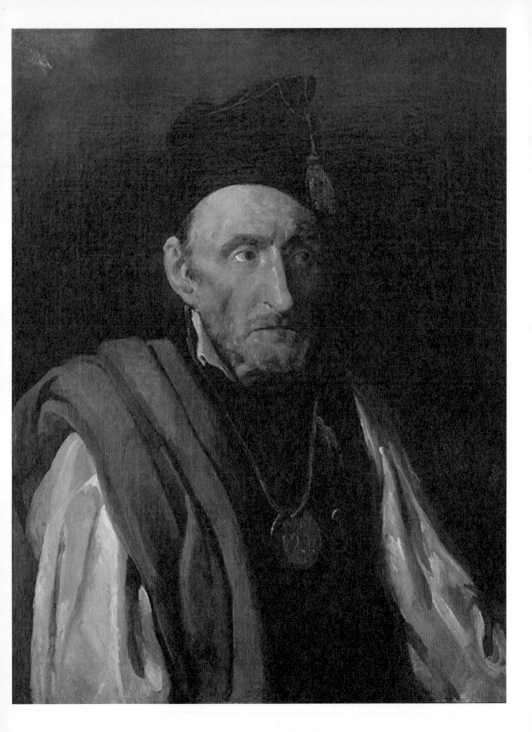

# 성모자상을 감상하는 은밀한 방법

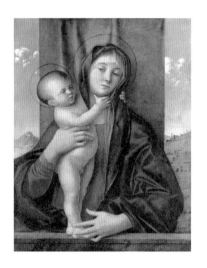

조반니 벨리니, '성모자상'

목판에 오일, 59×75cm, 1480년경, 상파울루 미술관

유럽 미술관에 가보면 성모자상이 넘쳐난다. 그래서일까? 모자 관계의 가장 이상적인 패러다임을 보여주는 이 도상은 더 이상 사람들의 눈길을 사로잡지 못한다. 성스러운 모자 관계, 세상에서 가장 값지고 헌신적인 사랑이 클리셰cliche·진부하고 상투적인 표현로 전락하고 만 것이다.

그런데 조금만 더 자세히 들여다보면 그 많은 성모자상들 중에서도 흥미로운 면을 가진 그림을 발견할 수 있다. 베네치아 르네상스 최성기의 화가 조반니 벨리니 Giovanni Bellini, 1430~1516는 성모자상을 많이 그린 것으로 유명하다. 그의 성모자상은 피렌체 르네상스의 날카로운 감수성과 딱딱한 형태감과는 달리 베네치아 화파만의 빛에 대한 부드럽고 섬세한 색채 감각이 돋보인다. 그의 마돈나는 더욱 유려하고 아름다운 느낌을 선사하고 어딘가 베일에 가려진 듯 신비스럽고 몽환적인 분위기까지 풍긴다.

벨리니는 왜 그토록 성모자상에 집착했을까? 그의 전기를 읽어보면 그는 가족과 떨어져 지냈다고 하는데 심지어 어머니의 유언에는 그의 이름이 빠져 있다. 정신분석학자들은 그의 어머니가 생모가 아니었을 것이라고 추측한다. 그래서인지 벨리니가 그린 성모자상의 여인은 아기를 돌보는 어머니가 아닌 자신의 욕망에 충실하며 주이상스Juissance·열락를 즐기는 여자에 가깝다.

그림 속 아기 예수는 처연한 표정으로 자기에게 관심 없는 마리아를 향해 간청하듯 자기를 좀 봐달라고, 사랑해달라고 말하는 것 같다. 성모자상을 그린 '아기로서의 화가'들은 때로는 이상적인 어머니를 그리고 때로는 실존적인 어머니를 그림으로써 어머니의 사랑이라는 근원적 노스탤지어에 목매었다.

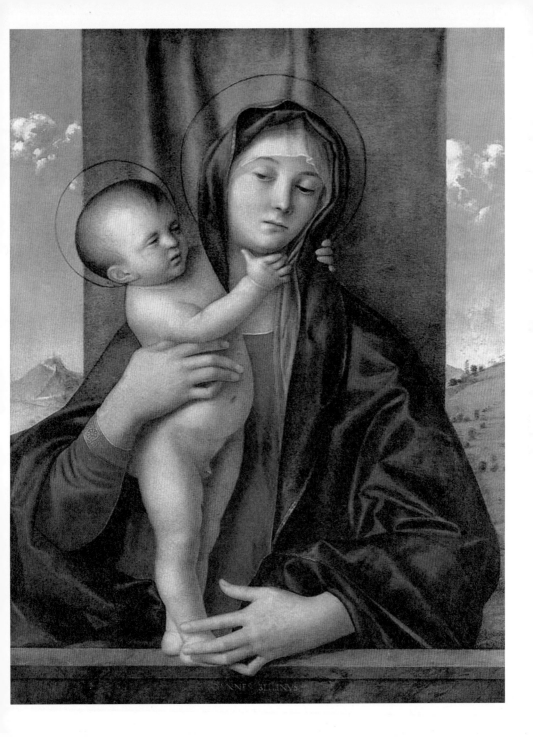

# 여자에게도 양심이 있다

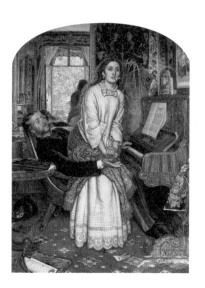

228

윌리엄 홀먼 헌트, '깨어나는 양심'
캔버스에 오일, 56×76cm, 1853, 테이트 미술관

빅토리아 시대는 성에 관한 문제를 다루는 것을 엄격히 제한하거나 금지했다. 당시에는 여성을 두 부류로 나누었는데, 하나는 순결하고 모성적이며 순종적인 결혼한 여성이고 다른 하나는 창녀나 결혼하지 않은 여성이다. 그중에서 후자는 비정상적인 쾌락으로 가정을 파멸시키고 질병을 퍼뜨리는 존재로 간주됐다.

사회가 비난한 것은 창녀를 찾는 남성이 아니라 창녀들이었고 오직 여성에게만 도덕성을 강요하는 왜곡된 성윤리가 팽배한 사회였다. 빅토리아 시대는 겉으로 상당히 경건하고 규범적이지만 그 속은 엽기적이고 난잡한 스캔들이 난무했다.

라파엘전파는 빅토리아 시대의 그런 정조에 대한 비판적인 생각을 집요하게 그림으로 표현해냈다. 그중에서도 윌리엄 홀먼 헌트William Holman Hunt, 1827~1910는 라파엘전파의 어떤 화가보다도 꼼꼼한 세부 묘사와 선명한 색채, 알레고리적인 도상을 잘 묘사했다. 당대는 상류층 지식인 유부남이 자신의 애인을 위해 집을 마련해주고 갖가지 진귀한 선물을 주는 것이 유행했는데 이 그림 속 남녀가 바로 그런 사이이다. 눈이 휘둥그레진 채 머리를 풀어헤친 정부는 남자의 무릎에서 갑자기 일어서고 있고 남자는 예기치 못한 그녀의 행동에 놀랐는지 난감한 표정을 지으며 손짓하고 있다.

피아노 위에는 순수했던 지난날을 회고하는 슬픈 노래인 〈고요한 밤에는 자주〉의 악보가 펼쳐져 있고 바닥에는 라파엘전파가 애송한 〈눈물이여, 헛된 눈물이여〉의 악보가 보자기에 싸여 있다. 피아노 아래 흩어진 실타래는 타락과 혼돈을 드러내고 피아노 위의 꽃병은 바니타스 즉 헛된 삶을 나타낸다. 정지된 시계를 안고 있는 여자는 순결을 잃고 타락했음을 의미하는 듯하다. 이렇게 타락한 여자의 삶은 테이블 밑에서 고양이가 희롱하는 죽은 새의 운명과 같다.

그러나 여자를 비추는 거울을 보라. 그녀는 지금 창 밖의 세계 즉 상쾌한 공기와 풍요로운 빛, 자유가 넘치는 세계를 향해 일어서는 중이나.

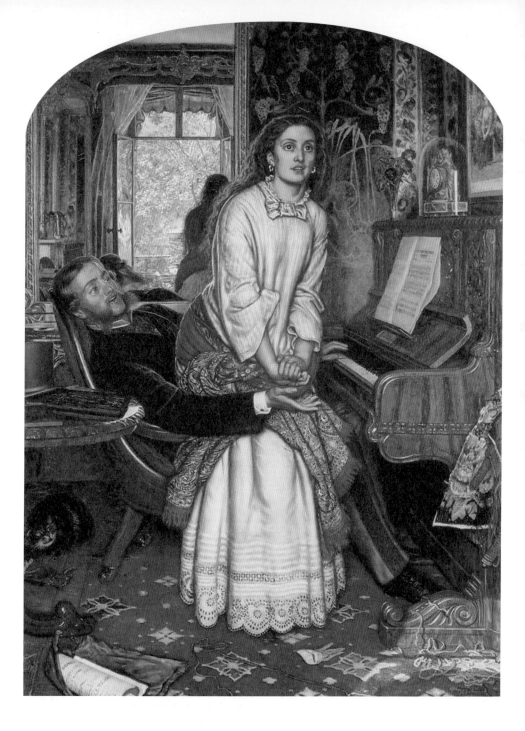

# 문제와 동거하는 가장 현명한 방법

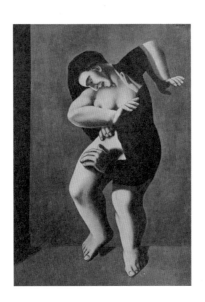

르네 마그리트, '거대한 나날들'
캔버스에 오일, 1928

그림은 보는 사람에 따라 수만 가지로 해석될 수 있다. 작가의 의도와 전혀 다르게 해석한들 무슨 상관있겠는가! 작품은 하나의 생명체이고 그것을 그린 화가와는 무관하게 자신만의 운명이 있는 것이다. 자신이 그림으로 철학을 한다고 여겼던 르네 마그리트의 '거대한 나날들The Titanic Days' 역시 내게는 그런 작품이다.

그림 속 여성은 극심한 공포 상태에 빠져 있고 남자를 힘껏 거부하고 있다. 그러나 이미 남자는 여자 몸의 일부를 점령해버렸다. 마그리트는 이 작품이 한 여인을 강간하려는 장면이라고 말했는데, 여인을 사로잡은 공포를 일종의 시각적 속임수를 통해 포착하려 했다. 초현실주의 화가 중에서도 마그리트의 작품만큼 비밀스러운 요소들로 가득 채워져 있는 경우는 찾아보기 어렵다. 그는 지속해서 관람자에게 수수께끼를 던지고 있는 것이다.

여자는 벗었고 남자는 입었다. 여자는 전신이고 남자는 일부이다. 여자는 얼굴을 드러냈고 남자는 얼굴을 감추었다. 마치 카프카의 변신을 떠올리게 하는 이 그림을 여자가 남자로 변신하는 중이라고 본다면 자웅동체에 관한 신화일 수도 있다. 그렇지 않으면 여성 무의식 속의 남성성 즉 아니무스에 관한 것일 수도 있다.

힘겨운 날들이 지속되었던 때, 나는 이 그림을 복사하여 책상 앞에 붙여두고 어려운 시간을 견뎠다. 문제를

피하지 않고 문제와 동거할 수 있는 힘을 이 그림을 통해 배웠다. 이 또한 다 지나가리라. 인생이란 어쩌면 젖은 낙엽처럼 들러붙어 있는 무언가를 하나쯤 안고 살아가는 것이리라 생각하며 자신을 스스로 위로했다.

당신에게 끈질기게 들러붙어 자신의 일부가 되어버린 생각 혹은 사람이 있는가? 내 안에 낯설지만 떼어버릴 수 없는 것들, 무의식, 억압된 것, 편견, 미련, 상처, 우울, 트라우마 같은 것 말이다. 그렇다면 이 그림을 보라. 보는 사람에 따라 다른 작품이 될 테니. 수천 가지의 열린 해석, 이것이 걸작의 조건이다.

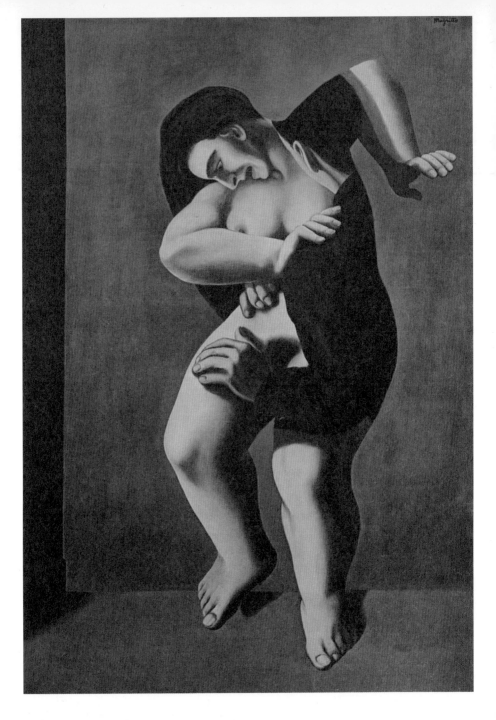

# 화가는 뒷모습을 좋아해

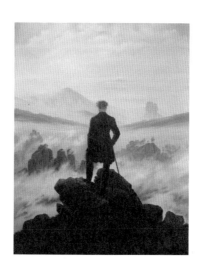

카스파르 다비트 프리드리히, '안개 위의 방랑자'
캔버스에 오일, 74.8×98.4cm, 1818, 함부르크 미술관

회화에서 뒷모습은 꽤나 매력적인 소재이다. 바다를 바라보거나 창가에서 누군가를 기다리는 뒷모습은 아련하고 매혹적이다. 뒷모습만을 단독적으로 그린 그림은 19세기 낭만주의 시대에 이르러서야 등장했는데 낭만주의의 가장 기본적인 정조가 동경이었다는 점을 떠올려보면 언뜻 이해가 간다. 뒷모습은 먼 곳에 대한 사유를 반영하기에 꽤나 적합한 소재이기 때문이다.

독일 낭만주의를 대표하는 화가 카스파르 다비트 프리드리히Caspar David Friedrich, 1774~1840는 안개나 눈, 일몰, 달밤, 폐허, 바다 등의 풍경화를 통해 특유의 종교적인 의미를 전해준다. 화가 자신으로 보이는 그림 속 인물 앞에는 안개와 파도, 바다와 바위가 아스라이 펼쳐져 있다. 어쩌면 그림 속 풍경은 실제라기보다는 마음속 풍경에 가까워 보인다. 그리고 인물은 먼 곳이 아닌 바로 자기 앞에서 소용돌이치는 파도에 마음을 빼앗긴 듯하다.

일곱 살에 어머니가 사망한 프리드리히는 그 이듬해에 누이를 잃고 다시 5년 후에는 형의 죽음으로 고통을 겪어야 했다. 가족의 잇단 죽음, 그중에서도 특히 자신의 목숨과 맞바꾼 형의 죽음이 남긴 트라우마는 평생 그를 괴롭혔다.

동경은 무한에 대한 사랑, 즉 먼 곳을 사랑하는 것이다. 내성적이고 우울한 낭만적 인간의 전형이었던 화

가는 스스로를 세상 한가운데에서 방향을 잃은 고독한 인
간, 세상 끝에 홀로 선 인간, 무력한 인간의 뒷모습으로 형
상화했다. 어쩌면 그가 보는 것은 저 먼 곳이 아니라 바로
자신의 심연일 것이다.

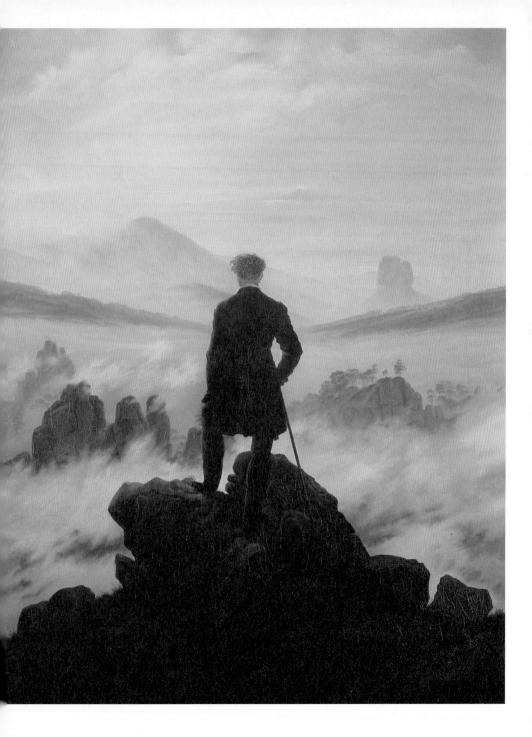

# 추악한 여자의 꽃단장

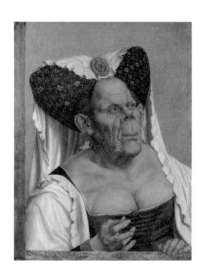

쿠엔틴 마시스, '그로테스크한 늙은 여인'
목판에 오일, 45.5×64.2cm, 1513년경, 런던 국립 미술관

사람들은 때로 죽음보다 늙음을 더 비참하게 여긴다. 미술사에서 여성에게 주어진 가장 중요한 '의무'는 아름다움이었다. 17세기 바로크 시대 이전까지는 그림에 늙은 여자가 거의 등장하지 않았다. 당시만 해도 늙음은 병듦과 마찬가지였고 노인은 측은한 대상이라기보다는 어리석은 존재였다.

쿠엔틴 마시스Quentin Massys, 1466~1530의 '그로테스크한 늙은 여인An Old Woman(The Ugly Duchess)'은 생전에 아주 추악한 인물이었던 티롤의 공작부인 마가렛 마울타시의 초상으로 추정된다. 한편으로 레오나르도 다빈치가 즐겨 그린 광인과 기형, 추녀와 추남 등의 드로잉을 참고해서 그린 것으로도 보인다. 그림 속 늙은 여자는 큰 귀와 굵은 주름, 원숭이 같은 얼굴을 가졌는데 그녀의 추한 얼굴은 정교한 장식 모자와 대조되어 더욱 우스꽝스럽게 보인다. 화가는 그의 친구인 에라스무스가 《어리석음의 천국》이라는 책에서 묘사한 인물, 즉 나이가 들었음에도 여전히 거울 앞을 떠나지 못하며 혐오감을 일으키는 쭈글쭈글한 가슴을 노출하기를 마다하지 않고 유혹적인 여자인 척하는 늙은 여자를 재현했다.

더 이상 남자를 유혹을 할 수 없는 여자, 여성성을 잃어버린 늙은 여자의 꽃단장은 인생의 허무를 드러낸다. 그래서일까? 이 그림은 마치 유혹하려는 늙은 여자의

몸만큼 비참하고 웃긴 존재가 세상에 어디 있겠느냐는 일
갈처럼 느껴진다.

그런데 이 세상에는, 자신의 꽃 같았던 시절을 잊
지 못해 늦은 오후가 되면 창가에서 오지 않을 남정네를
기다리는 늙은 창녀를 보고 '어찌 저 여자를 사랑해주지
않을 수 있겠느냐'던 남자가 있었다. 바로 저 유명한 그리
스인 조르바다.

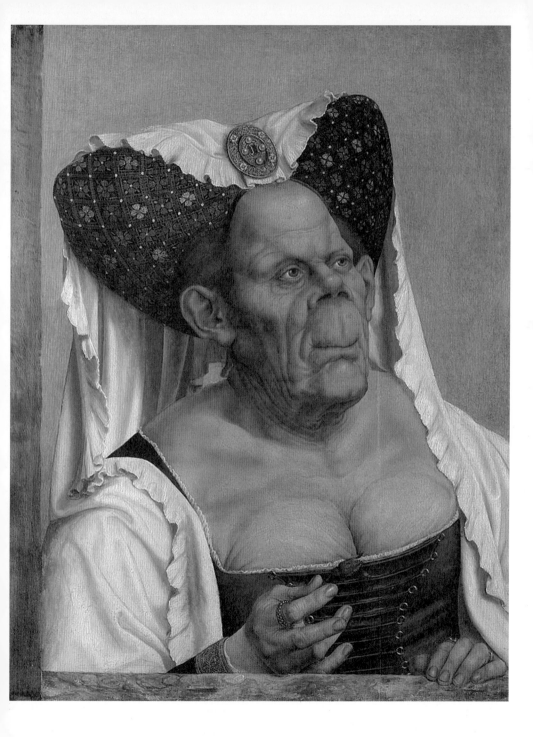

# 진지함을 비웃다

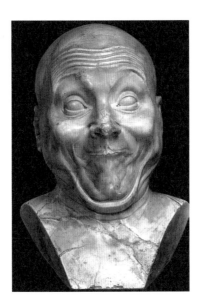

프란츠 자비에 메세르슈미트, '개성 있는 얼굴'
대리석, 1775~1780년경

미술사는 웃는 얼굴을 기록하지 않았다. 웃음은 경박하고 천한 것이며 영원한 것과는 거리가 멀다고 생각했기 때문이다. 이는 움베르토 에코의 소설 《장미의 이름》에서 금서가 된 희극아리스토텔레스의 《시학》 제2권이 희극일 것이라는 가정에 관한 이야기를 떠올리게 한다. 늙은 수도사 호르헤는 웃음을 싫어했는데 웃음이 두려움을 없애기 때문이었다. 두려움을 없애면 악마의 존재를 무시하게 되고 그러면 신앙도 존재할 수 없다는 논리이다. 그렇게 금서에 묻힌 독 때문에 수도사들이 죽어나가는 장면은 신앙이 공포에 의해 유지된다는 사실을 알려준다.

18세기 로코코 시대에 범상치 않은 조각을 만든 오스트리아 작가 프란츠 자비에 메세르슈미트Franz Xaver Messerschmidt, 1736~1783는 그저 미소 정도가 아닌 깔깔 웃는 두상을 만들었다. 뿐만 아니라 하품하는 얼굴, 찡그린 얼굴, 아이처럼 우는 얼굴, 화가 난 얼굴 등 온갖 우스꽝스러운 표정이 가득한 조각 작품을 남겼다.

'개성 있는 얼굴Character Heads'로 불리는 두상 연작은 인간이 다양한 표정을 지을 때 근육이 일그러지는 모습을 세심하게 포착해낸 작품이다. 그는 이 작품을 위해 마임이스트처럼 거울 앞에서 스스로 몸을 꼬집거나 찌르면서 표정이 변화하는 것을 관찰했다고 한다. 총 69점에 달했지만 19세기 말에 분산, 행방이 묘연한 작품들이 많다.

빈 미술아카데미에서 수학한 메세르슈미트는 빈 궁정 소속으로 일하면서 마리아 테레지아 여왕을 비롯해 엘리트들의 초상을 제작했다. 하지만 그는 아카데미 부교수로 재임하다가 까다로운 성격 때문에 동료들로부터 배척당해 교수직에서 물러나야 했다. 울분에 찬 메세르슈미트는 빈을 떠나 다른 도시에 칩거했고 그의 조각들은 한 세기 반이나 잊혀졌다가 20세기에 이르러 비로소 주목받기 시작했다. 유별난 성격으로 정신병자 취급을 받으며 크게 인정받지 못했던 이단아 메세르슈미트의 이런 두상들은 당대 사회의 부조리와 부패에 대한 조롱과 비판은 아니었을까?

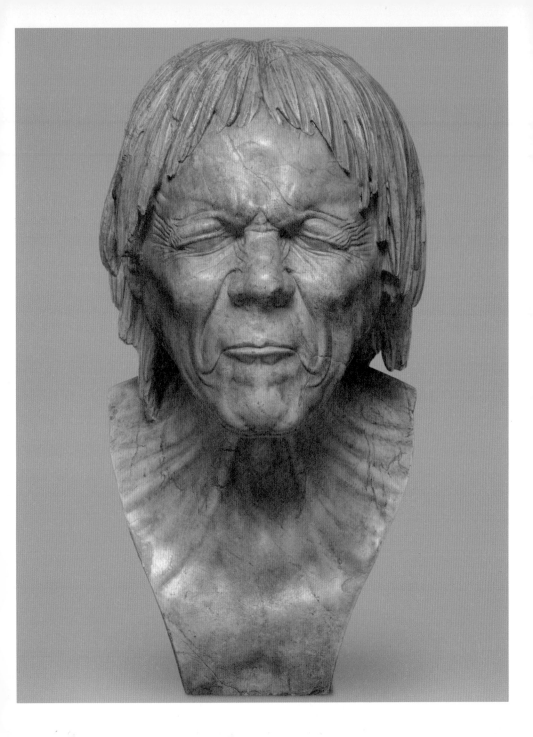

아는 그림 몰랐던 이야기

**교양 그림**

유경회 지음

1판 1쇄 발행 2016년 8월 30일
1판 2쇄 발행 2018년 4월 10일

펴낸이 이영혜
펴낸곳 디자인하우스
서울시 중구 동호로 310 태광빌딩 우편번호 04616

대표전화 (02) 2275-6151
영업부직통 (02) 2263-6900
팩시밀리 (02) 2275-7884
홈페이지 www.designhouse.co.kr
인스타그램 @dh_book
등록 1977년 8월 19일, 제2-208호

편집장 최혜경
편집팀 정상미
콘텐츠랩 본부장 이상윤
아트디렉터 차영대
영업부 문상식, 채정은
제작부 이성훈, 민나영

출력·인쇄 중앙문화인쇄

ISBN 978-89-7041-698-4 (03600)
가격 15,000원